卡哇伊 水彩

48 幅可愛動物

塗塗貓　著

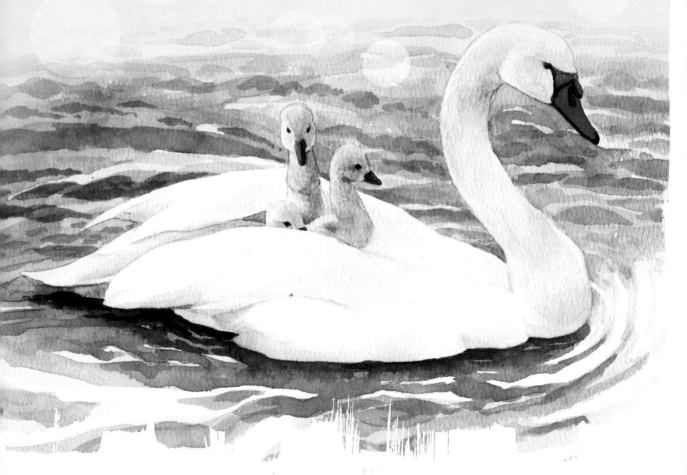

國家圖書館出版品預行編目(CIP)資料

卡哇伊水彩 ： 48幅可愛動物 / 塗塗貓作.
 -- 新北市 ： 北星圖書， 2015.05
面 ； 公分
ISBN 978-986-6399-16-9(平裝)

1.水彩畫 2.動物畫 3.繪畫技法

948.4 104005963

卡哇伊 水彩 - 48幅可愛動物

作　　者 / 塗塗貓
發 行 人 / 陳偉祥
發　　行 / 北星圖書事業股份有限公司
地　　址 / 新北市永和區中正路458號B1
電　　話 / 886-2-29229000
傳　　真 / 886-2-29229041
網　　址 / www.nsbooks.com.tw
e - m a i l / nsbook@nsbooks.com.tw
劃撥帳戶 / 北星文化事業有限公司
劃撥帳號 / 50042987
製版印刷 / 森達彩色印刷製版有限公司
出 版 日 / 2015年5月1日
I S B N / 978-986-6399-16-9
定　　價 / 250元

獻給所有喜愛水彩畫的朋友

目錄 Contents

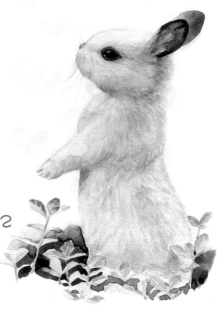

畫水彩畫前的準備工作

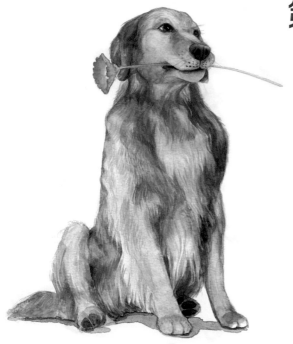

第一章　寵物

第二章　水生動物

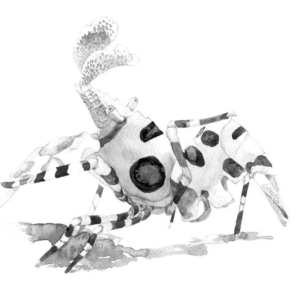

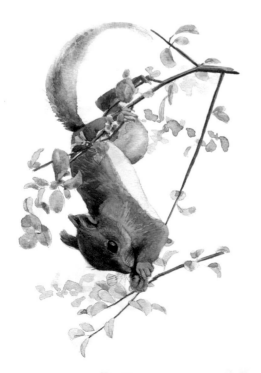

第三章　陸生動物

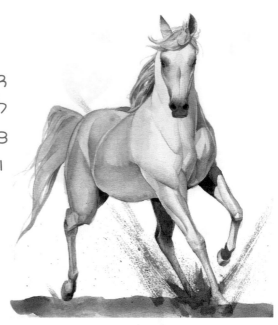

第四章　鳥類

第五章　動物親子

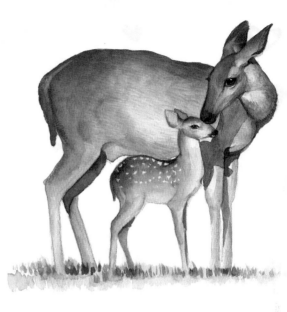

作品欣賞

畫水彩畫前的準備工作

一起來認識繪畫工具

1. 水彩紙

　　阿其士（Arches）手工水彩紙是康頌最為專業的水彩畫紙之一，幾個世紀以來，被很多專業畫家所選用，它採用冷壓技術，用最純淨的純棉纖維製成，無酸無鹼，不用特殊的保護，只要存放得當甚至可以保存幾個世紀，並能保證顏色的純正與明亮度。這種紙價格較貴，一般都是專業畫家在用。

　　法國水彩紙（Montval）水彩紙，採用圓網工藝製造，有特殊的質感及柔性，纖維穩定並強韌，耐刮擦、刷洗，色彩顯色性好，畫面潤澤明亮，兩邊毛邊，兩邊切割，防霉處理，防酸處理，無漂白劑。價格適中，適合初學者使用。

　　本書畫作所用的紙是康頌巴比松（Barbizon）水彩紙，這款紙紙張潔白細膩，採用防酸處理，使其可長久保存；紙質堅挺，可多次修改、刮擦。價格適中，適合初學者使用。

阿其士（Arches）手工水彩紙　　　法國水彩紙（Montval）水彩紙　　　康頌巴比松（Barbizon）水彩紙

2. 裱紙

　　除選用現成的水彩紙之外，還可以自己裱紙畫水彩畫。下面就是裱紙的方法。

①先將畫板刷一層水。　②然後將紙的兩面都刷水。　③反覆將紙下面的氣泡趕出去。④用紙膠帶黏好。

⑤用柔軟的紙將紙上的水吸乾。

⑥然後放到通風的地方，晾乾。

3. 水彩筆

常見的水彩筆有下面幾種類型：

尼龍水彩筆，尼龍合成毛，筆頭的彈性和含水量都比較適中，價位適中，適合學生及初學者使用。

狼毫水彩筆，軟硬適中，可以用來勾線，線條較細，價格便宜，適合初學者使用。

羊毛排刷，用於大面積上色或裱紙。

大白雲、小白雲，用於吸除畫畫時多餘的水或顏料。

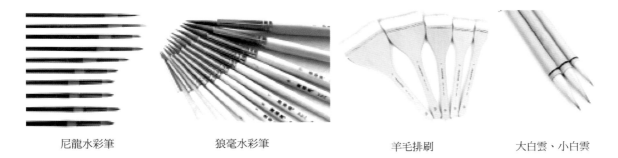

| 尼龍水彩筆 | 狼毫水彩筆 | 羊毛排刷 | 大白雲、小白雲 |

4. 調色盤

調色盤的種類很多，選擇自己喜歡的就可以了。

5. 顏料

常見的水彩顏料有如下幾種：

學生級牛頓水彩顏料，有盒裝也有管裝的，有良好的透明度、優異的著色強度和良好的顯色力。評價比較高。本書中的作品都是用該種顏料繪製而成的。

櫻花 24 色固體水彩顏料，耐用，顏色純正，易上色。設計非常人性化，適合外出寫生時用。

上海瑪麗 24 色水彩顏料，價格便宜，適合初學者使用。

德國貓頭鷹固體水彩顏料，價格較貴。

學生級牛頓水彩顏料　　櫻花 24 色固體水彩顏料　　上海瑪麗 24 色水彩顏料　　德國貓頭鷹固體水彩顏料

牛頓水彩顏料色譜

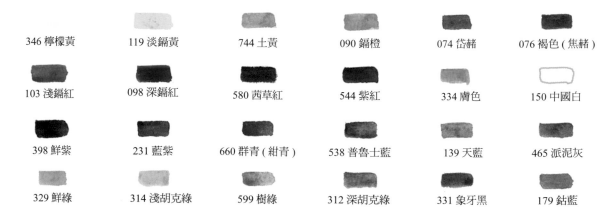

346 檸檬黃	119 淡鎘黃	744 土黃	090 鎘橙	074 岱赭	076 褐色 (焦赭)
103 淺鎘紅	098 深鎘紅	580 茜草紅	544 紫紅	334 膚色	150 中國白
398 鮮紫	231 藍紫	660 群青 (紺青)	538 普魯士藍	139 天藍	465 派泥灰
329 鮮綠	314 淺胡克綠	599 樹綠	312 深胡克綠	331 象牙黑	179 鈷藍

6. 其他工具

畫水彩畫時還會用到其他工具：

水膠帶，畫水分較多的畫作時裱畫紙時用。

紙膠帶，畫水分較少的畫作時裱畫紙時用。

吸水棉，用於吸取畫筆上的多餘水分，質地柔軟，不傷畫筆，可以延長畫筆使用壽命。

留白膠，作畫時可以把需要留白的部分塗上留白膠，方便作畫。使用時將留白液加水稀釋至水狀黏稠度，這樣較容易留白或擦除掉。畫面乾後，用橡皮輕輕擦去，即可顯出留白畫面。

筆洗，用來洗筆、晾曬畫筆，使用方便。

水膠帶

紙膠帶

吸水棉

留白膠

筆洗

最基本的水彩技法

1. 撒鹽

①首先調好需要的顏色。

②將顏色均勻地畫在紙上。

③等顏色半乾的時候撒上鹽。

④晾乾之後，就會出現這樣的效果。

2. 噴灑

①首先將紙弄濕。

②然後用畫筆沾上調好的顏色，在另一隻乾淨的筆上面敲打。

③隨著敲打，顏色會噴濺到紙上並慢慢暈開。

④可以反覆用多種顏色來做。

3. 水漬

①先在紙上塗好需要的顏色。

②在顏色未乾之時，用畫筆沾乾淨的水滴在顏色上面。

③待水乾之後就會出現水漬。

4. 刀刮

①首先在紙上畫上需要的顏色。

②在顏色半乾的時候用裁紙刀的刀尖快速刮。

③經過刀刮後就會出現這樣深深淺淺的痕跡。

5. 吸乾

①這種方法非常適用於軟綿綿的如雲朵的表現。首先畫出藍色天空。

②然後用柔軟的紙巾輕輕吸走顏色，需要甚麼形狀，就吸出甚麼形狀。

③最後形成的雲朵效果。

6. 星空

①首先畫出飽和的夜空的顏色。

②等待畫面乾之後，將牙刷沾上飽和的白色顏料。

③將沾好顏料的牙刷在刀背上面來回摩擦，以產生白色的點狀效果。

④漂亮的星星效果完成。

第一章　寵物

巢鼠
Micromys

猪
Pig

兔子
Rabbit

貓
Cat

狗
Dog

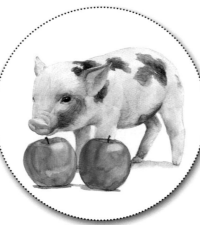
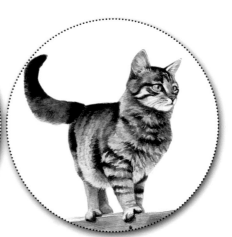

巢鼠 Micromys

巢鼠，又稱燕麥鼠、矮鼠，因其在植物桿上造巢而得名，牠是最小的鼠類之一，尾巴細長具有纏繞功能，喜歡吃玉米、穀子、水果等。

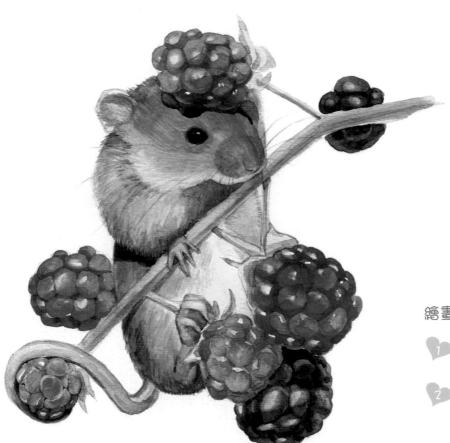

繪畫要點：

 黑莓及小鼠的顏色和質感要有明顯的區別。

 先畫整體色調，最後畫毛髮等細節。

01 ↑

首先用 HB 鉛筆直線確定小鼠和黑莓果實的位置。畫面下方的果實比較多，使整體有穩定平衡的感覺。

02 ↑

用直線確定小鼠身體的主要結構，如頭、胸、腹部的位置。臉部先畫一條中線，在兩邊對稱畫上眼睛。

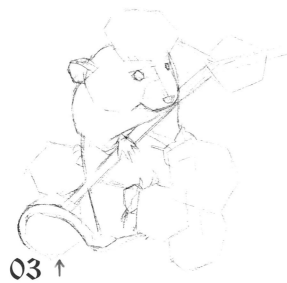

03 ↑

擦除不再需要的輔助線，比較詳細地將小鼠的線條整理清楚。草稿畫完後，用軟橡皮將鉛筆線輕輕擦去，留下淡淡的痕跡以方便勾出清晰的正式線稿。

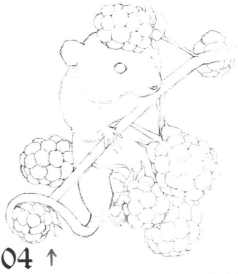

04 ↑

輕輕勾出小鼠和黑莓的輪廓線，毛髮比較長的地方用排列整齊的短線來表現。

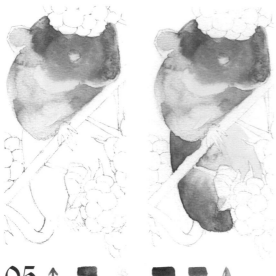

05 ↑
普魯士藍 淡鎘黃　紫紅 岱赭

首先鋪底色。用淡鎘黃加少許普魯士藍色畫淺色的皮毛，趁濕用岱赭加紫紅調和成的顏色畫臉部，讓顏色自然地暈開。身體的顏色和臉部的顏色一樣，肚皮的位置用淡鎘黃，待水分未乾時描繪，讓其自然漸層。

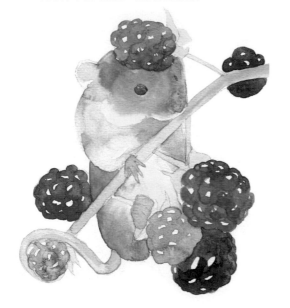

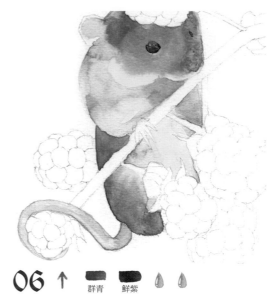

06 ↑
群青 鮮紫

用群青加鮮紫，多加一點水，調出輕淺的藍紫色，畫小鼠肚子離視線最遠的部分，靠近邊緣用沾了清水的筆尖輕輕漸層。

Tips: 準備兩支毛筆，一支沾取顏料，一支浸透清水。塗色後即時用清水暈開邊緣，能使顏色漸層得更加自然。

07 ←
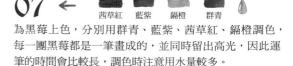
茜草紅 藍紫 鎘橙 群青

為黑莓上色，分別用群青、藍紫、茜草紅、鎘橙調色，每一團黑莓都是一筆畫成的，並同時留出高光，因此運筆的時間會比較長，調色時注意用水量較多。

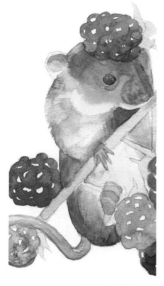

Tips：整體底色調鋪好後，將筆中的水分減少沾取岱赭和鮮紫的混合色，把筆尖岔開，順著毛髮生長方向畫出部分毛毛的質感。

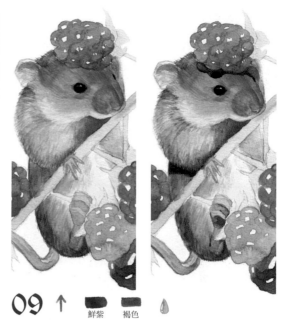

08 ↑ 岱赭　鮮紫　褐色

用岱赭調和鮮紫，加深小鼠身體的層次。陰影最重的地方用另外一支筆趁濕點入少許褐色。

09 ↑ 鮮紫　褐色

用水分較少的濃厚褐色加少許鮮紫色，畫小鼠的眼睛和黑莓最深的陰影。邊緣要清晰，不需暈染，待畫面完全乾透後再來描繪。

Tips：黑莓中心隨意地加上一層淡淡的鎘橙色。注意多加水分，輕輕落筆，不要把底層顏色洗掉了。

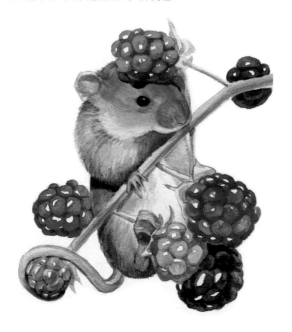

10 ← 藍紫　岱赭　群青

用藍紫、群青和岱赭調色，畫出黑莓果子每粒之間的陰影。黑莓並不是畫面主體，不需畫得太細緻，簡單交代大概形狀即可。

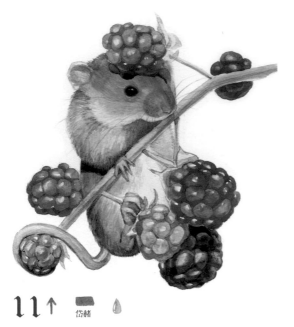

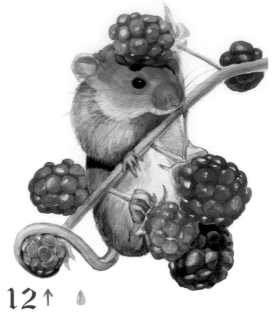

11↑ 岱赭 💧

用小筆使用比較重的岱赭色，將毛髮細節畫得更清楚一點，並畫上鬍鬚。

12↑ 💧

最後是整體畫面調整。黑莓的高光太多太搶眼，適當減弱一下，使視線集中在小鼠身上。

不同形態的鼠

亮部用淡鎘黃加少許紫紅鋪底色，用鮮紫調和岱赭畫臉部的陰影和細節。身體的暗部用紫紅加群青，整體畫面呈黃色和藍紫色的對比。

先鋪上整體色調，待半乾的時候用茜草紅加少許淡鎘黃塗在鼻孔和小嘴的位置。等顏色乾透後用派泥灰調出重色，畫鼻孔、嘴縫和眼睛這幾處顏色最深的地方。

Rabbit 兔子

可愛的小兔子，全身雪白，只有眼圈和耳朵是黑色的，看起來真是可愛又聰明。

繪畫要點：

 白色由光影變化以及深色的襯托來表現。

 先確定整體的明暗和色調，再由淺到深畫細節。

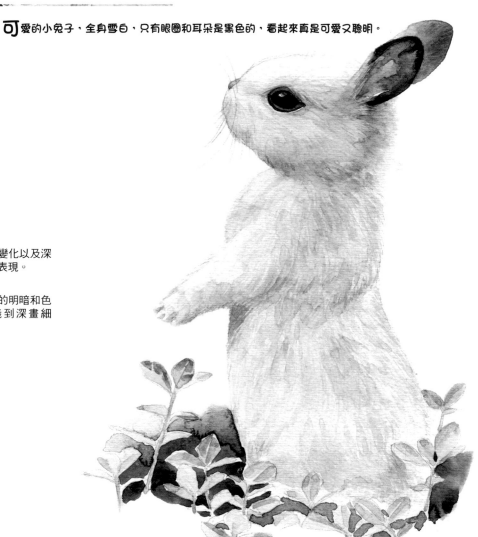

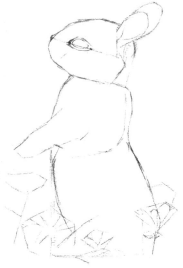

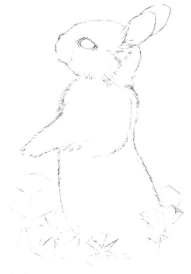

01 ↑

首先確定頭、胸、腹的比例，頭胸大致長度是一樣的，腹部比較長一些。

02 ↑

分別畫出各個部位大致的形狀，擦去不需要的輔助線。

03 ↑

將草稿擦淡，沿著淺淺的痕跡用小短線畫出蓬鬆的小兔子線稿。畫眼睛時用筆要加重。

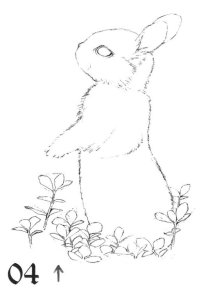

04 ↑

畫出綠色植物的線稿。背景的存在是為了襯托主角，將葉子線條排列緊密，和小兔子形成對比。

05 ↑

 紫紅　淡鎘黃　檸檬黃　天藍

用淺淺的紫紅加淡鎘黃畫身體，左側邊緣趁濕畫上淡鎘黃，右側接上檸檬黃加少許天藍。

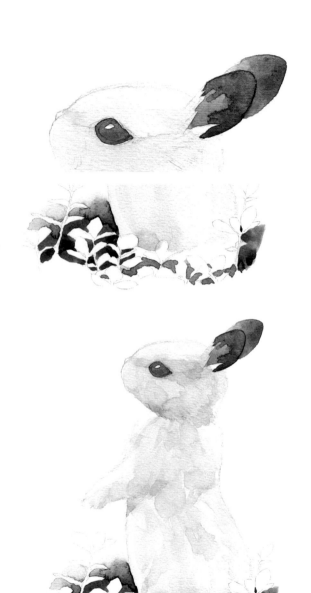

Tips：背景越到下方顏色越重，在最重的底部直接點上少許茜草紅，使顏色更豐富。

06 ←　藍紫　派泥灰　岱赭　淡鎘黃　天藍

用派泥灰加岱赭畫耳朵和眼睛，後面一隻耳朵邊緣用淡淡的藍紫漸層。用天藍加淡鎘黃加茜草紅調出暗綠色畫背景最暗部。

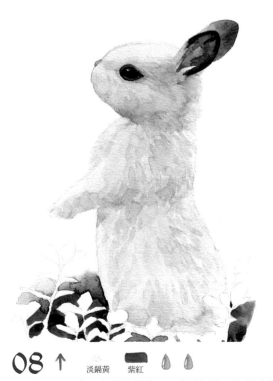

07 ↑　群青　紫紅　岱赭

用岱赭加深下顎、肩部下方等的淺色陰影。脖子和前爪的暗面比較重，用群青加紫紅來加深。

08 ↑　淡鎘黃　紫紅

用小筆沾取比第一層稍濃的紫紅混合淡鎘黃，沿著毛髮生長方向將層次畫得更清楚。

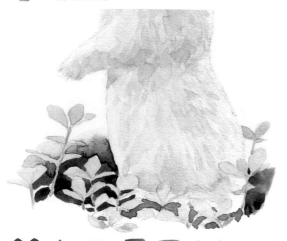

Tips： 用毛筆沾取同底色相近的顏色，將筆尖轉成叉開的樣子，沿著毛髮生長的方向畫毛髮的質感。

09 ↑ 淡鎘黃　普魯士藍　天藍

用天藍加淡鎘黃畫葉子的背面，用普魯士藍加少許淡鎘黃畫葉子正面，這是因為有陽光透過，顏色比較暖。

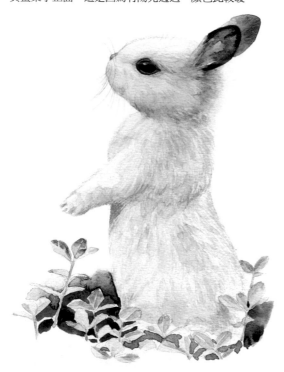

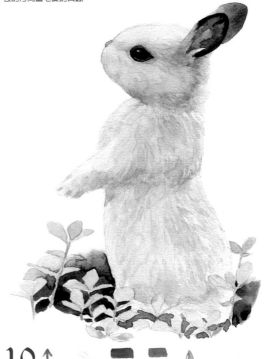

10 ↑ 淡鎘黃　紫紅　岱赭

以頭部為重點，用淡鎘黃加紫紅以小筆觸畫出毛髮。耳朵下方有一條明暗交界線，用岱赭加鮮紫畫一簇深色毛毛來表現。

11 ← 岱赭　天藍　褐色

用最細的筆取濃濃的褐色畫鬍鬚等細節。葉子加上一層天藍加岱赭，留出淺淺的葉脈。

不同形態的兔子

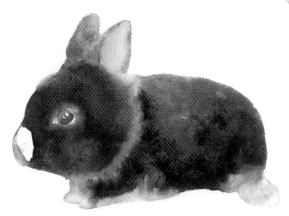

A ↑

用鉛筆畫出線稿。先用直線勾畫出大致輪廓，找到頭身比例，五官的位置，再畫出詳細的線稿。

B ↑

主要用派尼灰來畫黑色小兔子。身體部分趁濕調入厚重的岱赭或鮮紫，讓顏色自然混合。

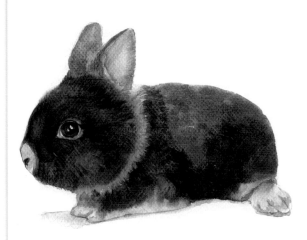

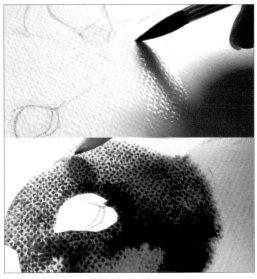

C ↑

等顏色乾透後用小筆畫眼睛、耳朵等細節。用派尼灰加強脖子下面的毛髮質感。用群青加淡鎘黃畫影子，影子和身體交界的地方畫清楚。

Tips: 從頭部開始畫。先將頭頸的邊緣用水潤濕。毛筆沾飽派尼灰，畫小兔子的頭。畫到濕潤的地方，顏料會自然暈開形成毛茸茸的質感。在兔子的頭頂點上少許群青。

Dog 狗

狗 狗是人類的好朋友。黃金獵犬這樣的大型獵犬，雖然體型不小，但性格十分溫馴友善，充滿靈性。

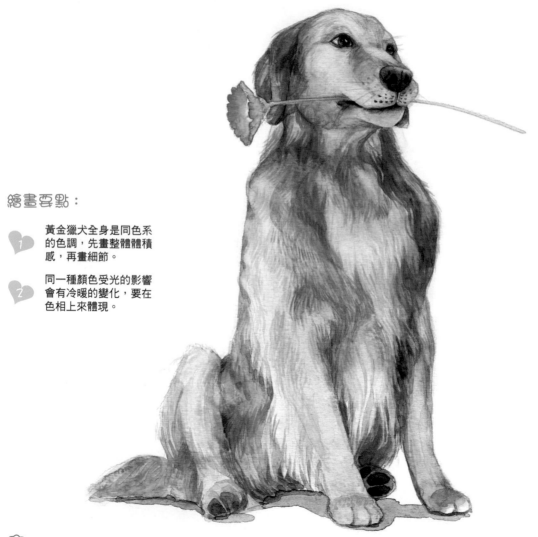

繪畫要點：

1. 黃金獵犬全身是同色系的色調，先畫整體體積感，再畫細節。

2. 同一種顏色受光的影響會有冷暖的變化，要在色相上來體現。

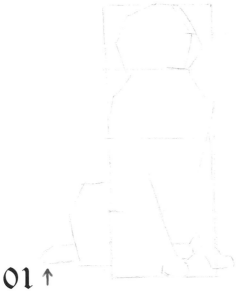

01 ↑

這隻狗狗坐姿十分端正。先畫身體的大框架。頭、胸部
各佔約 1/4 的高度。

02 ↑

先畫面部的中線，再仔細確定雙眼、鼻孔和嘴角的位置。
用直線簡化。

03 ↑

畫出蓬鬆皮毛下四肢的位置。肩、肘、膝幾處大關節的
位置要交代清楚。

04 ↑

將草稿線擦淡，畫出線稿。以關節和胸口為起點，垂下
長長的毛髮。

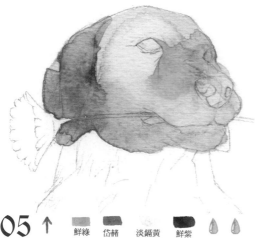

05 ↑
鮮綠　岱赭　淡鎘黃　鮮紫

從頭部開始鋪底色。用岱赭加淡鎘黃調少許鮮綠色畫受光的臉頰和額頭，用較濃的岱赭畫暗部，嘴巴右邊接上小塊鮮紫。

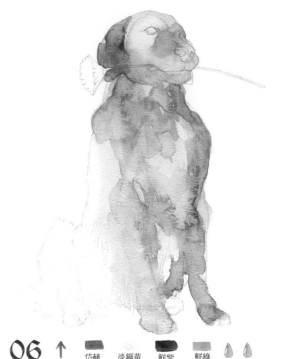

06 ↑
岱赭　淡鎘黃　鮮紫　鮮綠

用和頭部同樣的色調畫身體。受光面偏黃，用岱赭畫中間固有色，離視線較遠的部分偏紫。

07 ↑
岱赭　淡鎘黃　鮮紫　鮮綠

接著畫後腿，用和 06 步中同樣的顏色描繪，用筆尖將顏色堆積到腿和身體相接的暗部。

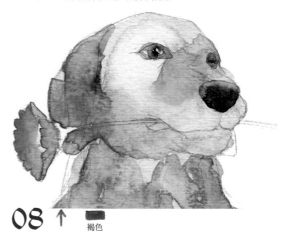

08 ↑
褐色

用褐色畫眼珠，留出高光。半乾時在高光旁邊用濃重的褐色再點一次。同時畫出花朵的整體色調。

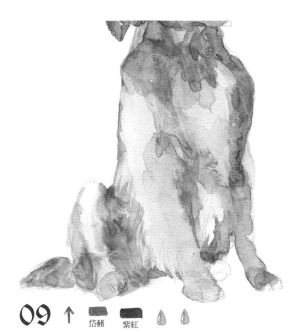

09 ↑
岱赭　紫紅

用岱赭調和紫紅色加重狗狗的暗面，如脖子和四肢在身體上的陰影部分，畫出整體明暗。

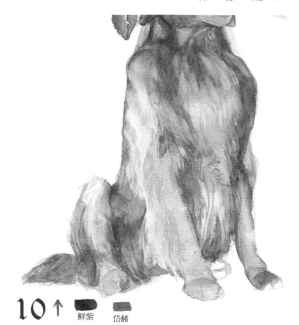

10 ↑
鮮紫　岱赭

鋪好底色後開始畫細節。用小一些的筆，取鮮紫和岱赭混合。沿著毛髮生長方向主要畫暗部的毛。

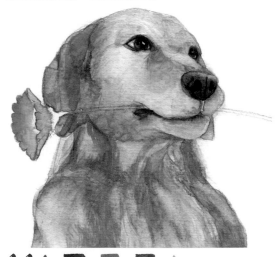

11 ↑
鮮紫　岱赭　褐色

用褐色加岱赭畫眼眶和鼻頭，褐色加鮮紫色畫顏色最深的嘴角和鼻孔。

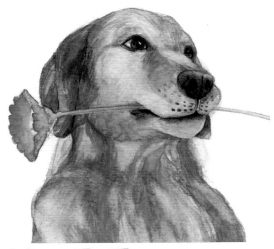

12 ↑
岱赭　紫紅

岱赭加紫紅色畫臉上暗部的毛髮質感。隆起的顴骨和眼皮的體積感注意亮暗表現。最後畫上鬍鬚的毛孔和花莖。

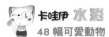

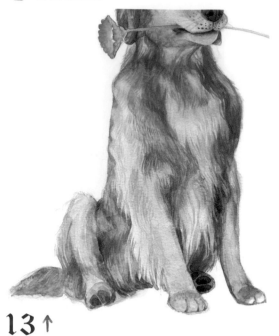

13 ↑

用小筆觸,按照底色的深淺,用波浪線在色塊交接的地方畫出毛毛。

14 ↑ 普魯士藍 藍紫

用藍紫加普魯士藍畫身體下方的陰影。

不同形態的狗

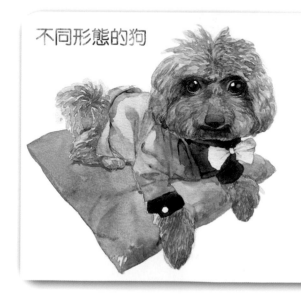

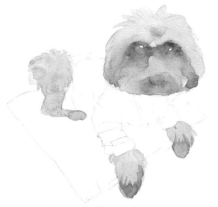

不同比例的紫紅加黃色適合表現皮毛的各種色調。畫動物要先鋪底色確定明暗和光感,然後添加毛髮質感。

 豬

看起來笨笨的、傻傻的豬其實是很聰明的群居動物。永遠長不大的迷你麝香豬，也是許多人喜愛的寶貝寵物。

繪畫要點：

 先鋪淺淺的底色，再畫
皮毛的斑紋。

 皮毛的筆觸加在暗部和
明暗交界的地方。

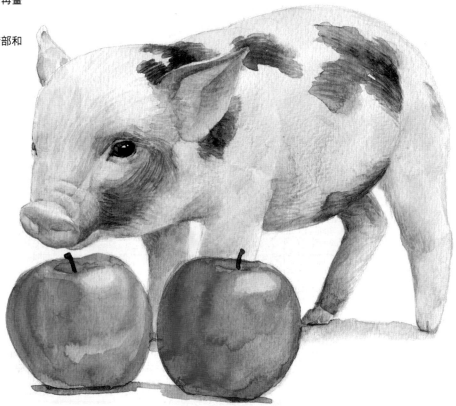

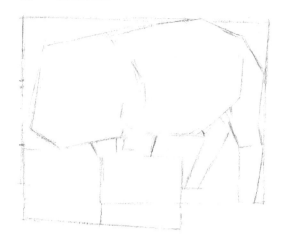

01 ↑

用直線畫出小豬的身體外輪廓。前方放兩個蘋果作對比，
表現小豬小巧的體型。

02 ↑

用短直線畫出小豬身體各個結構的大致輪廓。這一步的
重點是找準位置，不需太精緻。

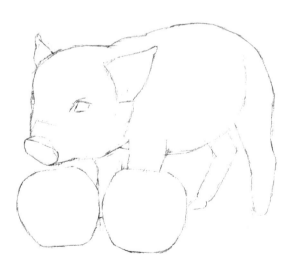

03 ↑

擦去輔助線，將上一步的輪廓用比較圓滑的線條畫得清
楚一點。注意大關節和骨骼的轉折點。

04 ↑

將草稿線擦淡，用整潔的線條把線稿再描繪一遍。

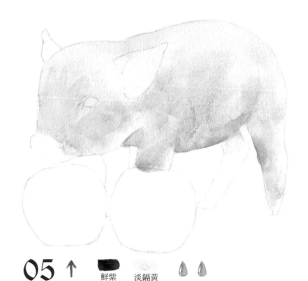

05 ↑ 鮮紫　淡鎘黃 🖊🖊

鋪底色盡量在顏色乾之前一氣呵成。鮮紫加淡鎘黃畫固有色。背部受光面多加黃色，腹部趁濕接上小面積的紫色。

06 ↑ 紫紅　淡鎘黃　鮮綠 🖊🖊

鼻子、耳朵和內側的腿是不同的色塊。鼻子偏紫紅，耳朵偏暖黃，腿用紫紅加淡鎘黃再加一點點鮮綠色。

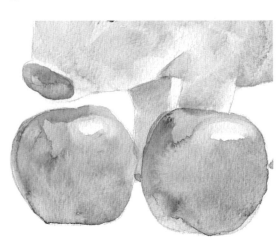

07 ↑ 淡鎘黃　茜草紅　紫紅 🖊🖊

蘋果的亮面用淡鎘黃加茜草紅，畫到暗面逐漸加入紫紅。留出高光。

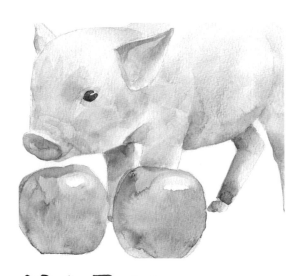

08 ↑ 褐色 🖊🖊

用淡褐色加重遠處兩條腿和耳朵軟骨的陰影，拉開整體畫面的層次。

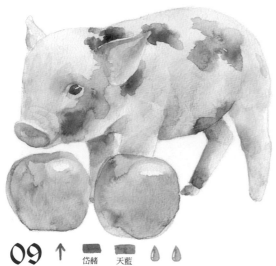

09 ↑ 岱赭 天藍

用岱赭加天藍畫小豬身上的斑紋。注意畫耳朵後面的斑紋時留出一條空白亮面以表現耳朵的厚度。

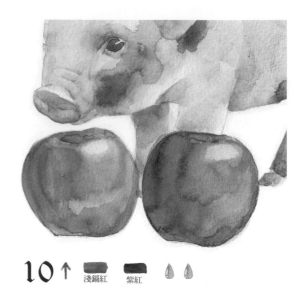

10 ↑ 淺鎘紅 紫紅

用淺鎘紅色把蘋果顏色加深，暗部加入紫紅色。高光邊緣用清水暈開使漸層自然。

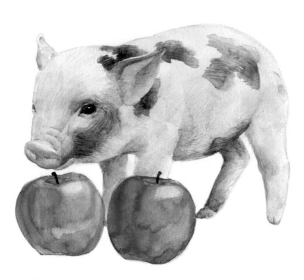

11 ↑ 膚色

一支筆沾膚色，一支筆沾清水，畫小豬鼻子的皺摺，把受光一側邊緣用水暈開。

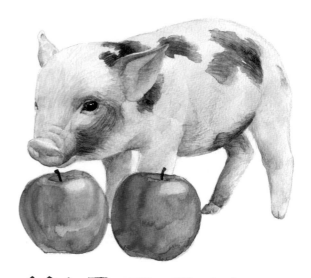

12 ↑ 鮮紫 派尼灰 褐色

用褐色加鮮紫色順著毛髮生長方向排列線條，加深斑紋顏色。用濃重的派尼灰加褐色畫眼睛，留出高光。

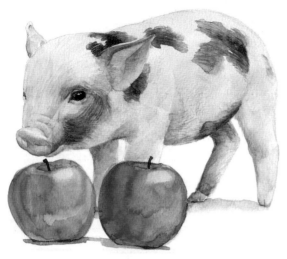

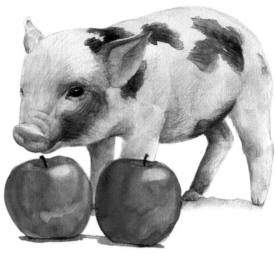

13 ↑ 鮮紫　群青

用鮮紫色加群青畫地面的陰影。陰影邊緣用清水輕輕暈開。

14 ↑

最後審視一下畫面，作整體的調整。將在內側的腿顏色加深，眼睛和耳朵後方的斑紋也繼續加深，拉開畫面層次。

不同形態的豬

A ↑

將圖案範圍整個打濕，鼻子刷上紫紅加鎘橙，斑紋處刷上派尼灰。讓顏色自然慢慢滲透。

B ↑

等底色全乾以後用加水的派尼灰按毛髮生長方向畫出清晰的斑紋，膚色加褐色畫鼻孔，較濃的派尼灰畫眼睛。

不要看小貓身體圓滾滾，其實人家只是虛胖！長長的皮毛、銳利的眼神、專注的神態，是不是很有小老虎的氣勢呢？

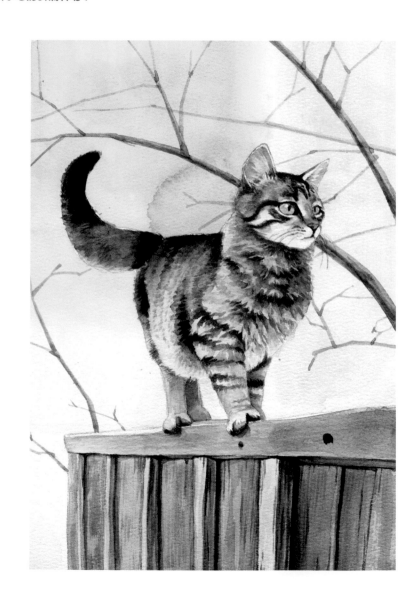

繪畫要點：

 先鋪整體色調，再畫皮毛質感。

 頭部的毛髮應畫得比較精細，身體後部可以較簡略。

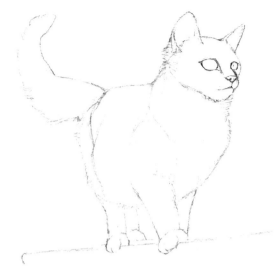

01 ↑

先用直線畫小貓的整體輪廓，再擦淡線條，在輪廓的基礎上用小短線排列畫出毛毛的線稿。

02 ↑　天藍　鮮綠　鮮紫　群青　鈷藍

將背景部分先用水打濕，再刷上天藍加鮮綠和鮮紫加群青混合的背景色，用鈷藍加天藍畫小貓腳下的柵欄。

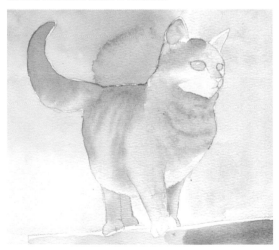

03 ↑　紫紅　岱赭　淡鎘黃　群青

待背景色乾透後，將貓咪的身體用水打濕，前半身鋪上岱赭加淡鎘黃，後半身鋪上紫紅加群青，確定貓咪的基本色調。

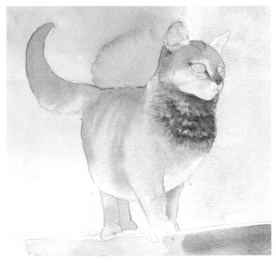

04 ↑　褐色　鮮紫

用褐色加少許鮮紫畫出頭部的暗面和脖子幾層毛之間的暗部。

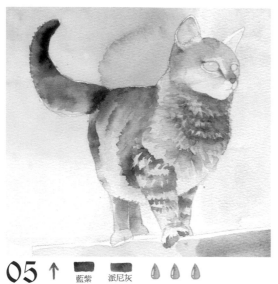

05 ↑ 藍紫　派尼灰

用派尼灰加藍紫色畫身體和四肢、尾巴的深色斑紋，靠近髮根的一側用清水暈開。

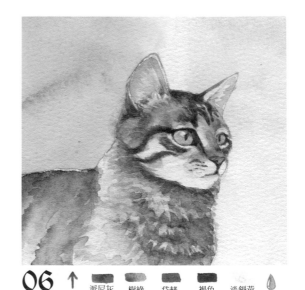

06 ↑ 派尼灰　樹綠　岱赭　褐色　淡鎘黃

開始細畫。岱赭加褐色畫臉部皮毛，淡鎘黃畫眼睛，靠鼻樑的暗部點入少許樹綠。岱赭加派尼灰畫黑色斑紋和清晰眼線。

07 ↑ 褐色　派尼灰

換小筆，用淡淡的派尼灰沿著貓咪身體的弧度排列上多層毛髮。用較深的褐色加深脖子每一層毛髮的根部。

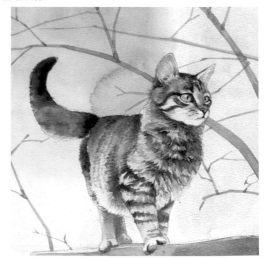

08 ↑ 褐色　群青

用褐色加群青，用較多的水薄薄地畫一層背景的樹枝，分割背景空間，使畫面豐富。

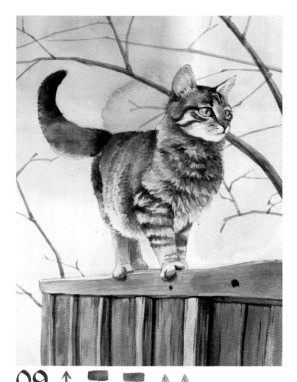

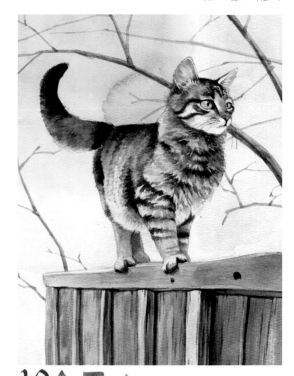

09 ↑ 普魯士藍　派尼灰

用普魯士藍加不同濃度的派尼灰畫出柵欄的陰影，木頭之間的縫隙要加重。

10 ↑ 派尼灰

最後整體調整，用派尼灰將最重的地方，如眼線、肢體和身體交界處，脖子下方等小角落再次加重。

不同形態的貓

先將貓咪身體潤濕，用大筆鋪底色，亮部用淡鎘黃加少許綠色，暗部用鮮紫加淡鎘黃，半乾時用岱赭畫頭部的花紋。底色乾透以後，再換用小筆畫上毛髮及五官、鬍鬚等細節。

先鋪底色。用土黃從臉部開始，前腿加入一點鮮紫，畫到身體時逐漸加入天藍，使整體有個前暖後冷的色調變化。顏色乾以後用褐色加紫紅畫斑紋。

第二章　水生動物

魚
Fish

海龜
Turtle

蝦
Shrimp

鯨
Whale

水母
Jellyfish

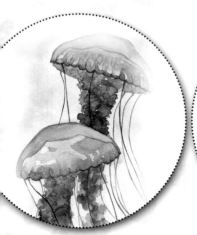

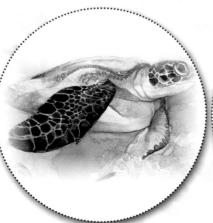

美麗優雅的錦鯉，被稱為"會游泳的藝術品"。站在池塘邊，觀賞一尾尾錦鯉從容地在水裡游動，不由得讓人從心底感到一分恬靜。

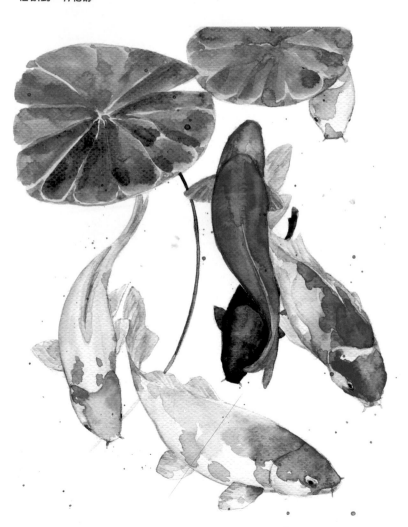

繪畫要點：

 先確定魚兒流線型的身體中線，再畫出體積感。

 錦鯉有許多不同的花紋，盡量不要畫重覆，以增加畫面的豐富性。

01 ↑

用表示魚身體中線的曲線來引導視線，營造出一種向右下角聚集的方向感。

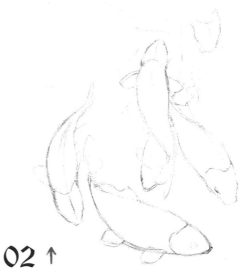

02 ↑

以中線為基準，畫出每條魚的外輪廓，再在恰當的位置刻畫出鰓蓋、魚鰭等。

Tips: 用毛筆在魚的腹部塗上一條清水，再沿著此線條畫上天藍色，顏色會在水的作用下自然暈開。

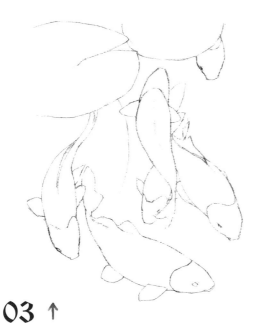

03 ↑

擦淡草稿線條，畫出整齊乾淨的線稿。

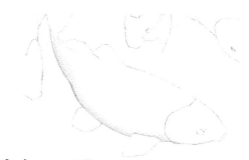

04 ↑　天藍

先畫淺色的魚腹，靠近下方有一些泛藍。

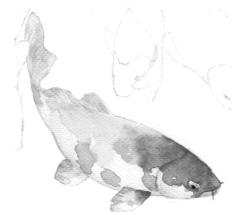

05 ↑ 派尼灰　普魯士藍　群青　深鎘紅　淡鎘黃

魚身的花紋用淡鎘黃和深鎘紅趁濕一口氣畫成。最後用群青加普魯士藍畫魚鰭的皺摺，再用派尼灰畫魚的眼睛。

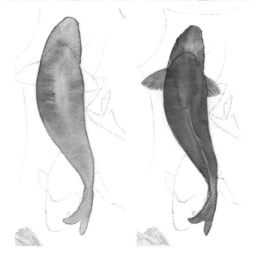

06 ↑ 紫紅　深鎘紅　淡鎘黃

全紅的魚先鋪整體底色，再用深鎘紅加紫紅色增強體積感，在整體的基礎上強調頭部和背鰭的結構。

07 → 淡鎘黃　深鎘紅　淺鎘紅　天藍

用淡鎘黃和深鎘紅的混色鋪出魚的斑紋，乾後再用淺鎘紅畫一層和其他魚不同的花紋。最後再用天藍畫魚鰭。

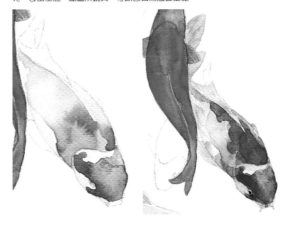

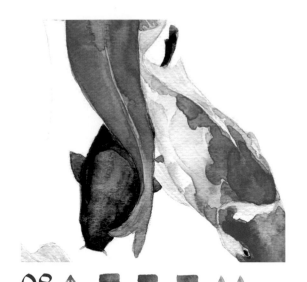

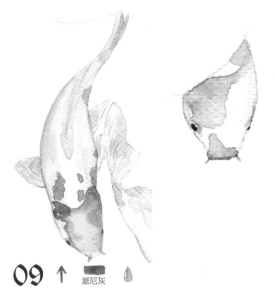

08 ↑ 普魯士藍 群青 派尼灰

用普魯士藍加群青畫藍色的魚。乾透後用派尼灰加普魯士藍畫上面的魚在牠身上的陰影。

09 ↑ 派尼灰

繼續畫出其他的魚，花色要有所不同。最後用派尼灰色點睛。

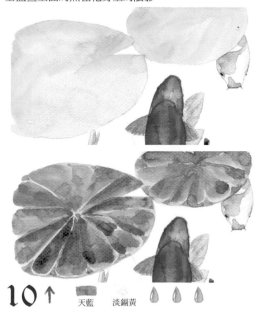

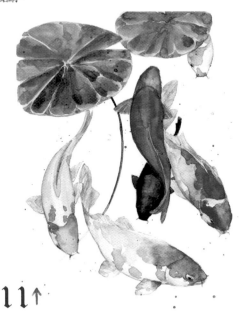

10 ↑ 天藍 淡鎘黃

先用淺淺淡鎘黃加天藍鋪葉子的底色，再用較深的淡鎘黃加天藍畫葉面，留出葉脈。

11 ↑

最後用牙刷沾上橙或藍色系的顏料，撥動刷毛，使顏料噴濺在紙面上，豐富畫面。

不同形態的魚

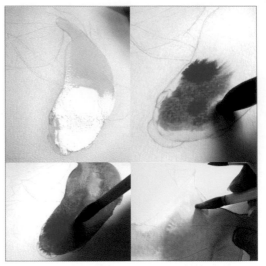

𝕬 ↑

魚的身體呈流線型，先畫身體的中軸線，再畫身體輪廓，最後畫飄散開的尾巴。

Tips： 上色時，也從身體開始。先將魚身打濕，再鋪底色，在水分慢慢乾掉的時間裡，顏色之間會相互充分混合，形成獨特的紋理。

將淺鎘紅與紫紅調和在一起，先畫魚身，再畫魚尾。顏料要沾足。因為紙面上已經鋪上了一層水，調色時用水量就不能太多。這樣畫出來的色塊在乾了之後，邊緣會有一圈顏色聚集，很像勾線的效果。

鋪底色時，背鰭附近點入少許淡鎘黃，魚頭點入紫紅，使顏色產生微妙的變化，豐富畫面。

魚尾也是先鋪底色，靠近邊緣的部分用清水暈開，形成自然的漸漸淡化的效果。

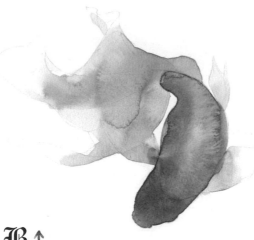

𝕭 ↑

分別給魚身和魚尾鋪上底色，魚身的顏色較重，而魚尾則用水較多，以營造透明感。

ℭ ↑

魚鰭末端塗上淺淺的天藍色。再用紫紅加深鎘紅將魚鰭邊緣畫清楚，一側用清水暈開。最後用派尼灰畫眼睛。

夏威夷海星蝦又被叫作小丑蝦，牠身上的斑紋絢麗可愛，最喜歡的食物是海星，因而得名。

繪畫要點：

1. 先畫整體的淺色部分，再畫斑紋。

2. 蝦是甲殼動物，身體各個構成部分的相互關係要交代清楚。

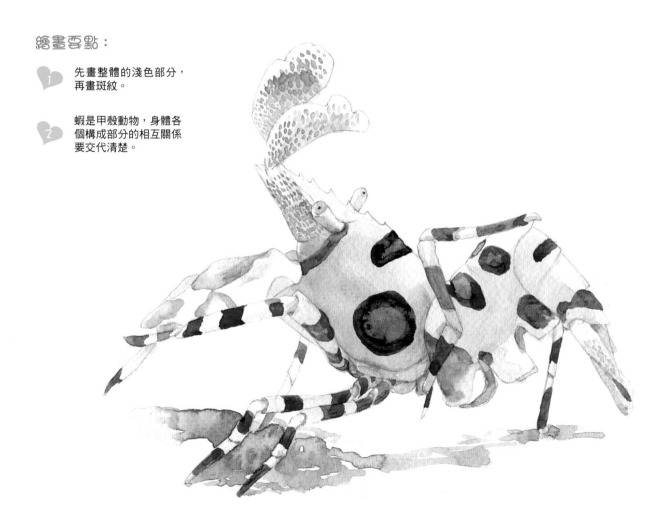

47

01 ↑

用幾何圖形畫出蝦的身體輪廓，蝦足則用線條來表示。

02 ↑

用輕鬆的鉛筆線條將草圖畫得完整一些。先畫頭、身、尾等大結構，再畫眼睛和腳等小結構。

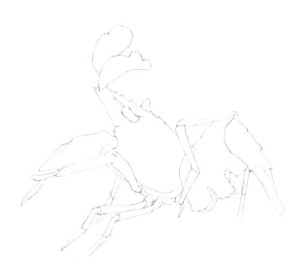

03 ↑

將草稿擦淡，畫出清晰明確的線稿。蝦的腳由幾個較細的圓柱體組合而成，仔細畫出它們的體積關係。

04 ↑

群青　鎘橙

取鎘橙色，並在筆尖加一點群青來畫身體，使顏色橙裡透青。這兩種顏色不要混合得太均勻，否則會太灰。

05 ↑ 淡鎘黃

等身體顏色乾透之後，在亮面淺淺刷一層淡鎘黃。注意
不要反覆塗抹，以免將之前的顏色洗掉，弄髒畫面。

06 ↑ 普魯士藍　淺鎘紅

畫蝦背的花紋，先用較濃的普魯士藍畫一圈顏色，趁濕
在中間用淺鎘紅填滿。

07 ↑ 普魯士藍

用普魯士藍畫蝦足上的斑紋，斑紋的形狀要隨著蝦足的
形狀而變化。

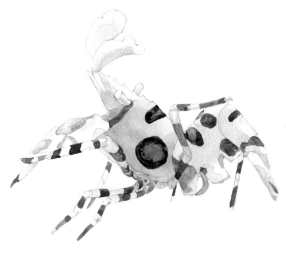

08 ↑

繼續細心畫出其他的花紋。蝦身上花俏的斑紋是混淆別人
視線的保護色，畫的過程中注意不要被這些花紋弄花眼了。

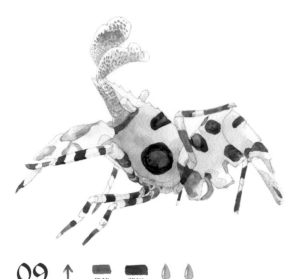

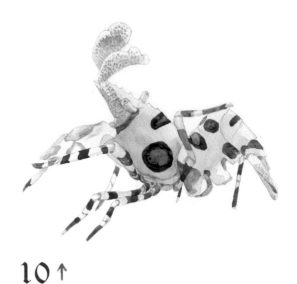

09 ↑ 岱赭 紫紅

用岱赭加一點點紫紅畫蝦觸角上的花紋，注意要將邊緣畫整齊。

10 ↑

刻畫蝦身體各個結構相連接地方的陰影。畫出圓柱體狀的眼睛。

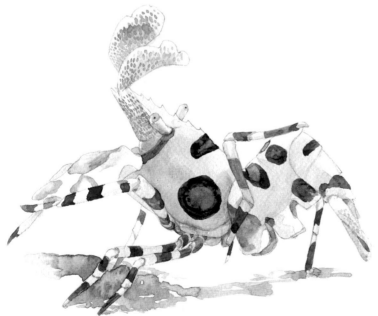

11 ← 鮮紫 岱赭

將岱赭與鮮紫色相調和畫陰影。

不同形態的蝦

 A ←

線稿先畫身體，再畫蝦足，最後畫分節、觸角和眼睛等。

B →

先用淡鎘黃加岱赭畫一層底色，再用濃厚的淺鎘紅畫甲殼，留出中間淺色的縫隙。

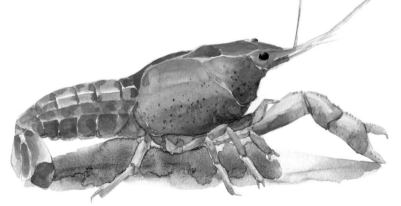

 C ↑

最後用群青加少許岱赭畫陰影。橙色和紫色的對比使畫面整體比較豐富。

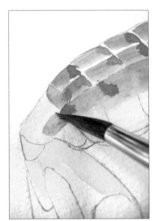

Tips： 將筆沾滿顏色，筆尖放平，一節一節地畫蝦殼。讓顏色自然堆積在筆觸的一側，形成硬邊的質感。

Jellyfish 水母

水母是一種浮游生物，其種類繁多。有的水母能在黑暗中發出美麗的光，有的水母身姿輕盈飄逸，是海洋世界裡一道美麗的風景。

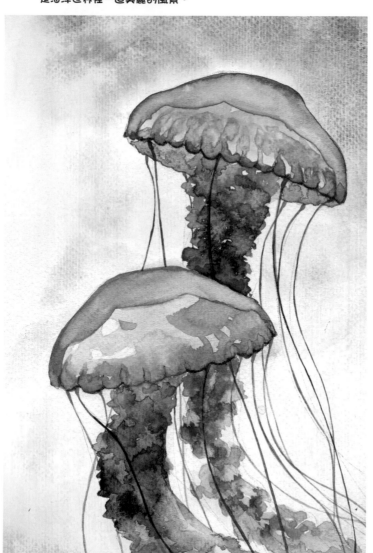

繪畫要點：

 鋪底色階段將各種顏色堆上紙面，讓它們自由混合。

 上色過程要按先淺後深、先虛後實的順序。

01 ↑

畫出傘蓋，確定兩個水母的位置，兩隻水母的角度和方向要有所區別。

02 ↑

畫出詳細的線稿。用隨意的波浪線畫出飄逸的裙帶，觸手從傘蓋邊緣長出。

Tips：將畫面整體打濕，背景刷上天藍加群青。水母傘蓋刷上紫紅和鎘橙，留出一些空白高光，以表現光滑的質感。邊緣不用確定得太清楚，讓顏色相互滲透。

03 ←

天藍	群青	紫紅	鎘橙

鋪底色。背景是天藍和群青的調和色，水母則用紫紅和鎘橙，顏色的對比使畫面更豐富。

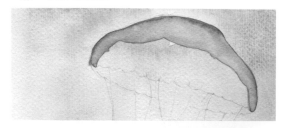

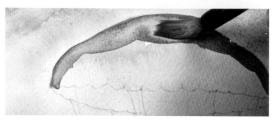

04 ↑ 茜草紅

用較多水調和茜草紅畫傘蓋的上半部分，再用乾淨的毛筆吸走中間的顏料，營造出一種透明感。

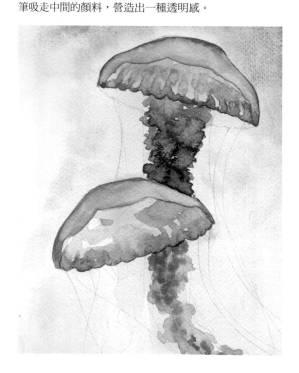

05 ↑ 鎘橙 紫紅 淺鎘紅

用鎘橙色畫水母的受光面，留出條狀的高光。垂下的傘蓋的邊緣用紫紅加淺鎘紅畫出大致形狀。

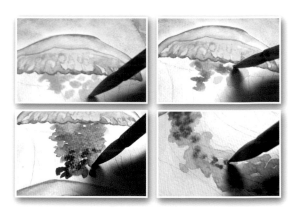

Tips: 用淡鎘黃和岱赭交叉點出傘蓋下的部分，表現陽光透過的樣子。往下用紫紅色和群青漸層，然後用天藍慢慢加水畫垂下的部分，趁濕點入群青以表現陰影。

06 ← 淡鎘黃 岱赭 紫紅 群青 天藍

趁濕點入橙色到藍色的筆觸，畫出飄逸的裙帶，注意要由淺到深、由虛到實。

07 ↑　淡鎘黃　岱赭　紫紅　群青　天藍

繼續分別用淡鎘黃、岱赭、紫紅、群青和天藍依次點畫出另一隻水母的裙帶。

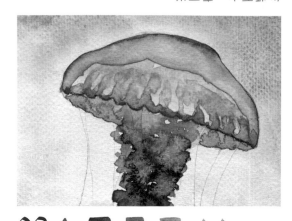

08 ↑　紫紅　岱赭　天藍

用天藍畫傘蓋的裡面，邊緣趁濕點入紫紅加岱赭混合的顏色。

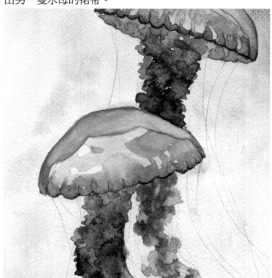

09 ↑　岱赭　鮮紫

用較重的岱赭加鮮紫色，將傘蓋邊緣線條勾勒清楚，線條交接的地方要加重。裙帶上適當強調一些傘狀結構邊緣。

10 →　岱赭　紫紅　群青　普魯士藍

畫觸手，先用岱赭加紫紅，到下方用群青加普魯士藍。注意，靠近視線的觸手要畫得比較實，遠處的觸手則比較虛。

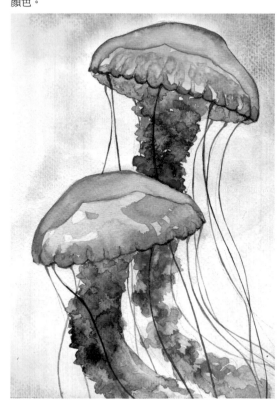

不同形態的水母

Tips: 先用大筆沾滿顏料和水鋪滿畫面。趁未完全乾的時候，用圓頭筆沾上飽滿的檸檬黃，垂直甩筆，隨意地將顏色灑在紙面上。

A ↑

用大筆鋪上深藍的背景，顏色要有一個從天藍到普魯士藍再到藍紫的漸層。

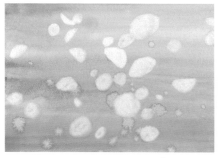

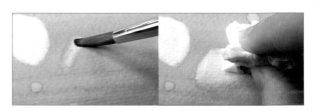

Tips: 背景乾後，用質地較硬的尼龍筆沾水，在紙上洗出一個個半圓形的範圍，用紙巾吸去洗掉的顏料。

B ↑

等紙面完全乾後，用水洗法洗出一個個小水母的傘蓋，形狀、大小、方向要各有不同。

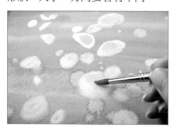

用淡鎘黃畫傘蓋頂部最亮的部分。半乾時掭上岱赭一直畫到邊緣。畫面中心的水母比較亮，畫面邊緣的小水母可以混入一些淡鎘紅和紫紅色。

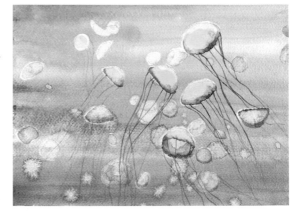

C →

用淡鎘黃畫上傘蓋顏色，邊緣畫上少許岱赭。淡鎘黃加普魯士藍調和畫水母內面，最後用褐色畫觸手。

 海龜 *Turtle*

大海龜被稱為"活化石"，是非常長壽的脊椎動物。由於各種原因，現在牠們的數量在慢慢減少。

繪畫要點：

 先畫淺色的底色，確定好整體色調後再畫斑紋。

 注意表現海龜外殼的堅硬質感。

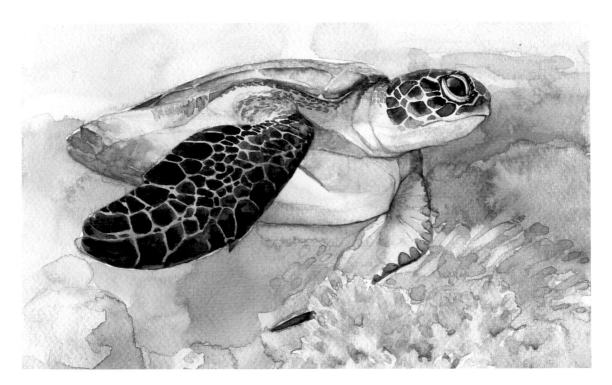

01 ↑

用一條直線貫穿海龜頭尾,再畫出大致身體大小的輪廓線和表示鰭足的線。

02 ↑

進一步劃分頭、身、背甲和鰭足的位置,用直線表示。

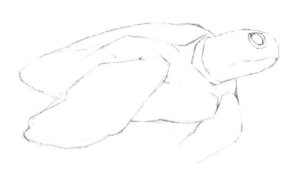

03 ↑

擦去不用的輔助線,畫出主要身體結構較細緻的草稿。身體斑紋和龜甲紋路先不用理會。

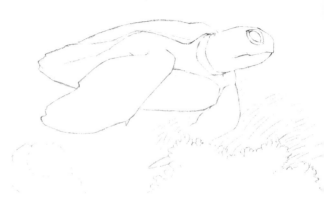

04 ↑

將草稿線擦淡,畫出比較清晰明確的線稿。

05 ←

紫紅　天藍　岱赭　淡鎘黃

開始鋪底色。用天藍畫背甲,轉折面加入一點淡鎘黃。用淡鎘黃加少許天藍畫身體側面,陰影處趁濕加入岱赭及紫紅色。

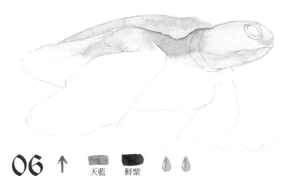

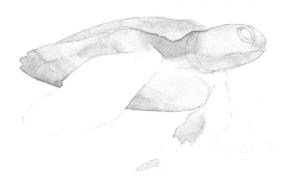

06 ↑ 天藍　鮮紫

頭部下方用天藍加鮮紫描畫，表現位於下方的一個平面。

07 ↑ 淡鎘黃　岱赭　紫紅

用淡鎘黃加岱赭畫海龜胸腹，畫到下方時調入一些紫紅色，使整體有色溫和明暗的變化，體現縱深的空間感。

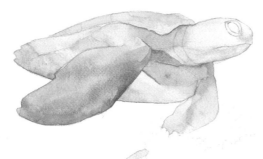

08 ↑ 天藍　群青

用天藍畫海龜的鰭足，畫到右方時逐漸調入群青，最右端有一個轉折面，顏色加重。

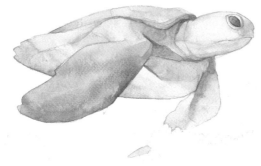

09 ↑ 派尼灰　群青　天藍　鮮紫

用淺淺的群青畫頭部的暗面。用派尼灰調和天藍畫眼珠，靠近眼角的地方顏色要加重。

Tips：筆尖沾飽天藍色顏料，畫海龜鰭足的受光面，分為上下兩個部分。暗面暫時留白，擦沾好群青的筆接著畫。再沾取較濃的群青，調和一些鮮紫，在最暗的側面點入。然後等水乾。

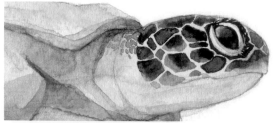

10 ↑ 派尼灰　紫紅　天藍

用派尼灰畫頭上的斑紋，受光面點入紫紅色或天藍色。斑紋呈不規則幾何狀，中間留出大小一致的縫隙。

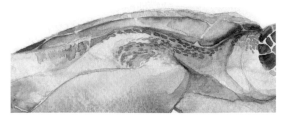

11 ↑ 派尼灰　藍紫

用較淺的派尼灰加藍紫色畫出身體上的小塊斑紋。

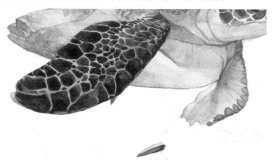

12 ↑ 派尼灰　群青

用派尼灰混合群青畫鰭足上的斑紋。先畫大面積的色塊，再用小色塊填充空隙。隨後用較濃的派尼灰加重一些色塊的暗部。

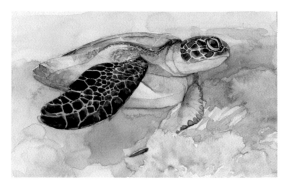

13 ↑

將背景部分打濕，大致鋪上層次豐富的顏色。注意用色不要太艷麗，背景是為了襯托主角的存在。

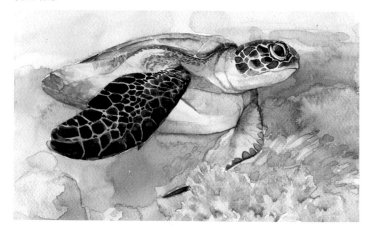

14 ← 群青　鮮紫　岱赭

用所給顏色畫出背景珊瑚礁和海葵的暗部等一些細節。

不同形態的海龜

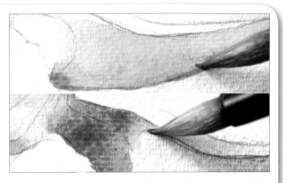

Tips：用淡鎘黃加紫紅加較多的水分畫身體，鰭足附近和龜殼下方的顏色比較深，用普魯士藍混合群青鋪上底色。

 ↑

畫大輪廓時，先確定頭、身體和鰭足的位置，再進一步刻畫每個部分的細節。

B ↑

先鋪底色，再畫細節。從淺色開始鋪色，趁濕加入顏色的變化，這樣漸層會比較自然。

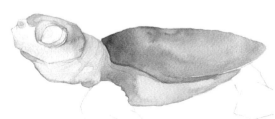

C ↑

將派尼灰稀釋後畫背甲，未乾時用筆尖將顏料往靠近頭部的方向撥，將顏色堆積在一邊，塑造出大致的體積感。

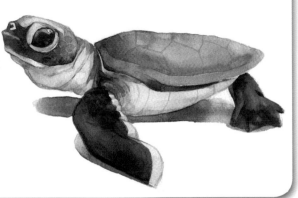

D →

用派尼灰加不同的色調畫深色的身體，最後用濃重的派尼灰畫瞳孔等畫面顏色最深的地方。

Whale 鯨

白鯨屬於海洋中的哺乳動物，牠微翹的嘴角看起來好像永遠在微笑。

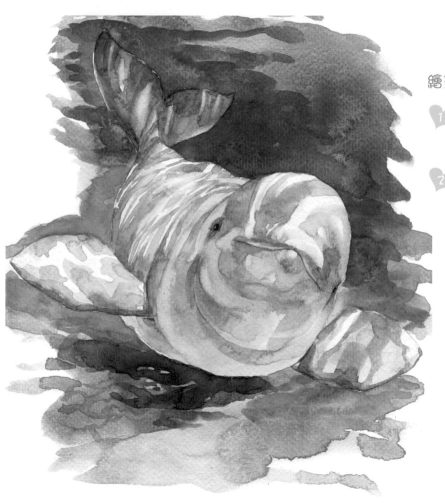

繪畫要點：

1 先畫水波的形狀，然後即時在其中加入結構描繪。

2 光斑主要出現在白鯨的背部，注意要沿著身體曲線排列。

01 ↑

先畫整體輪廓。從這個角度畫白鯨，其頭部佔的比例比較大，身體部分因為透視而變短了。

02 ↑

簡單確定頭部的輪廓和眼睛及嘴的位置。

03 ↑

將草稿擦淡，畫出完整簡鍊的線稿。

04 ↑ 淡鎘黃　天藍

用淺淺的淡鎘黃加少許天藍畫白鯨的亮部。在最亮的頭頂和嘴巴頂部要留白。

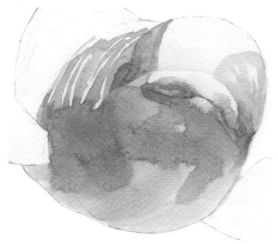

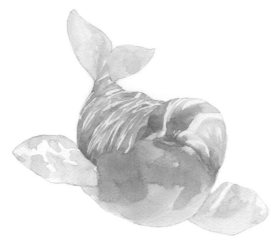

05 ↑ 普魯士藍 天藍

用天藍加普魯士藍加較多的水畫身體的陰影。側面留出幾條不規則的光斑，身體下方則用平塗的方法上色，將顏料堆積在頭部下方附近。

06 ↑

繼續畫其他部分的光影。畫完後，用筆尖將顏料推到靠下的位置，使整體有濃淡的微妙變化。

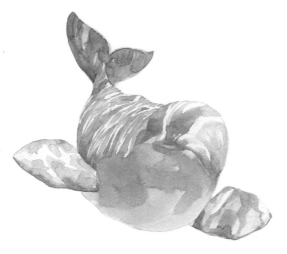

07 ↑ 普魯士藍 群青

用普魯士藍加群青畫尾巴。尾巴在離視線最遠的位置，顏色比前方深，有種縱深感。

Tips: 面部的光影很重要，要仔細安排。先用較濃的普魯士藍加群青畫最暗部，用小筆沾清水，畫出傾斜的線條，讓顏色自然暈染，畫出漸變效果。

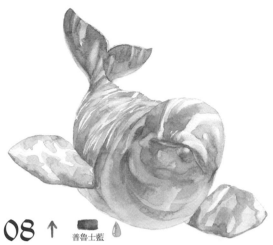

08 ↑ 普魯士藍

用普魯士藍畫白鯨下巴、脖子和肚子的結構，注意強調一下眼窩和嘴巴的形狀。

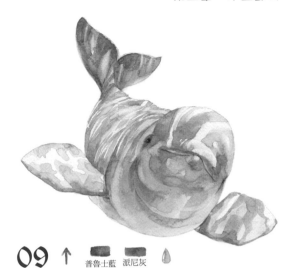

09 ↑ 普魯士藍　派尼灰

用小筆取派尼灰加普魯士藍畫嘴巴和眼睛。

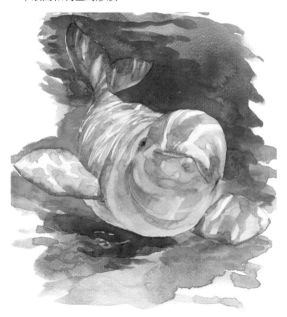

10 ↑ 普魯士藍　群青

用普魯士藍加群青畫背景，顏色比鯨的身體要重，襯托出鯨的整體形狀。

不同形態的鯨

用薄薄的天藍畫虎鯨肚子反射水面的光，淡鎘黃加天藍畫白色部分，用不同濃度的派尼灰畫背部的黑色部分。

第三章　陸生動物

松鼠
Squirrel

馬
Horse

熊貓
Panda

豹
Leopard

羚羊
Antelope

S松鼠quirrel

松鼠是一種齧齒類小動物，有著長長的蓬鬆的尾巴，像是快樂的小精靈，跳躍在綠樹之間。

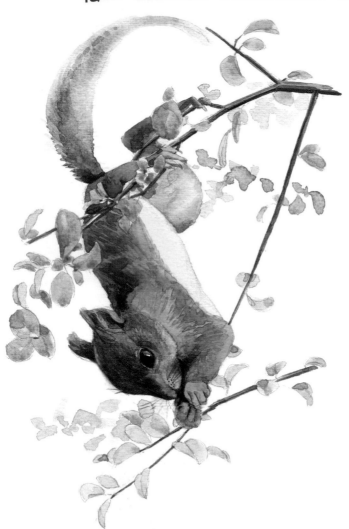

繪畫要點：

 由淺到深地鋪底色，再塑造毛髮質感。

 用色上注意近處偏暖、遠處偏冷，營造空間感。

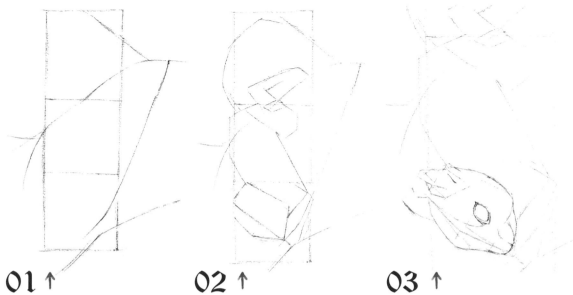

01 ↑

先畫樹枝的主體線條，然後畫出小松鼠的大致輪廓，分為頭、身、尾幾個部分。

02 ↑

用直線簡化畫出頭和身體的位置，然後畫四肢。

03 ↑

頭部細畫時先畫一根中線，然後確定五官的位置。

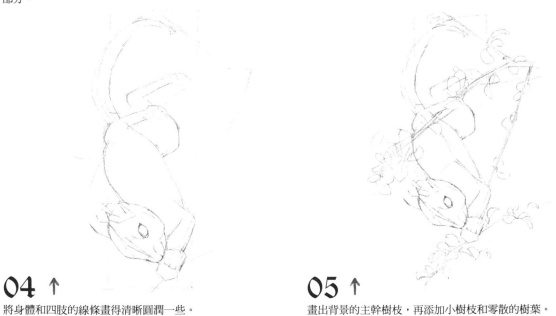

04 ↑

將身體和四肢的線條畫得清晰圓潤一些。

05 ↑

畫出背景的主幹樹枝，再添加小樹枝和零散的樹葉。

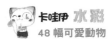
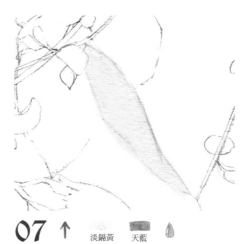

07 ↑ 　淡鎘黃　　天藍

用淺淺的淡鎘黃畫肚子上的淺色毛。靠近邊緣處趁濕點入少許天藍以表現反光。

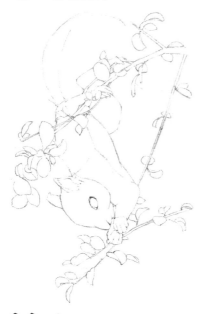

06 ↑

將草稿線擦淡，細心畫出完整乾淨的線稿。

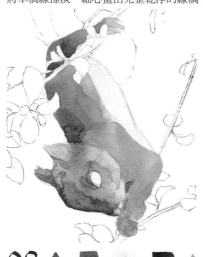

08 ↑ 　岱赭　淡鎘黃　鮮紫

用岱赭加淡鎘黃畫松鼠身體的亮部，岱赭加鮮紫畫暗部。留出樹枝的位置。

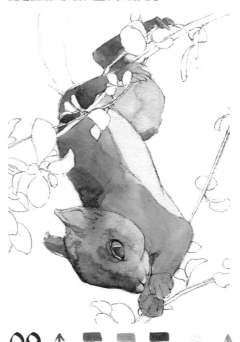

09 ↑ 　岱赭　膚色　褐色　淡鎘黃

用岱赭加膚色畫後面一條腿，用褐色加水畫眼珠，亮部點入少許淡鎘黃，留出高光。

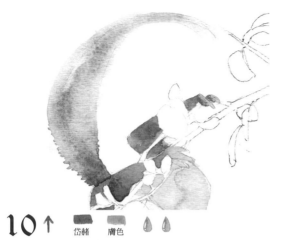

Tips： 先用清水畫出尾巴的範圍，用褐色加鮮紫畫出尾巴的中心線，在兩旁毛髮的位置點入岱赭和淡鎘黃，使顏色有一定變化。

10↑　岱赭　膚色

用岱赭加膚色以濕畫法畫出毛茸茸的尾巴。用筆要果斷流暢，靠近身體的部分顏色要加深。

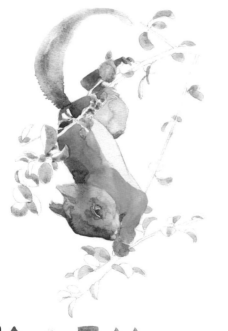

11↑　淡鎘黃　天藍

用天藍加淡鎘黃畫葉子逆光的背面。有的葉子是整體都逆光，有的是一半逆光。

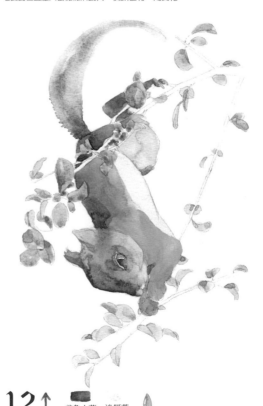

12↑　普魯士藍　淡鎘黃

用普魯士藍加少許淡鎘黃畫葉子偏冷的受光面。

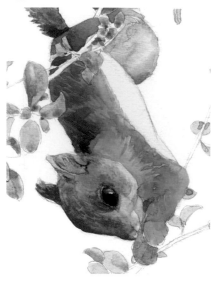

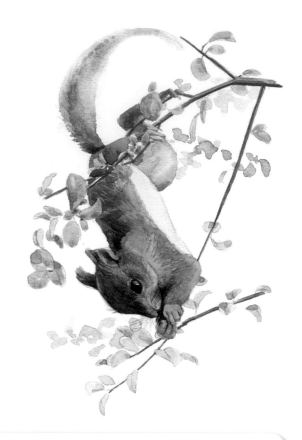

13 ↑ 　　岱赭　鮮紫　派尼灰

換小筆，用岱赭加鮮紫色沿著毛髮生長方向在松鼠身體的暗面添加毛髮的筆觸。用派尼灰畫眼睛的暗部。

14 → 　　褐色　鮮紫　普魯士藍

用褐色加鮮紫畫耳朵背面、身體和頭的交界等最暗的部位，用普魯士藍加鮮紫添加背景上一些不規則的葉子。

Tips： 先用岱赭及岱赭混合紫紅漸層背部的底色，再用天藍加群青畫肚子，趁濕在暗部點畫加入比較濃的群青。最後將筆轉叉開，畫背毛。

不同形態的松鼠

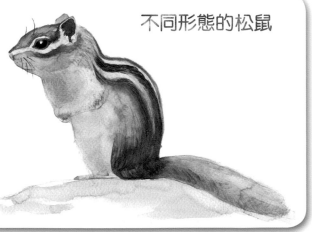

　　先鋪底下的底色，再畫頭部和背上的斑紋，最後用褐色畫毛髮，用派尼灰畫眼睛，最後畫鬍鬚。

Panda 熊貓

大熊貓是我國的國寶，牠們黑白相間、身體圓滾、長相呆萌。在熊貓的世界裡，一半時間在吃東西、剩下一半時間在睡覺。

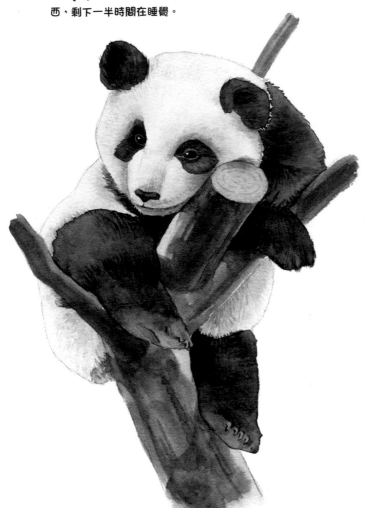

繪畫要點：

 畫面並不只是黑白兩色，在光線影響下有許多色彩的變化。

 白色皮毛亮部偏黃，暗部偏紫；黑色皮毛亮部偏紫，暗部偏藍。

01 ↑

先用長直線定位樹木主要枝幹和熊貓身體的大輪廓。將
重要的頭部結構大概標示出來。

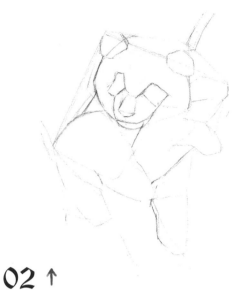

02 ↑

畫出頭部五官和"黑眼圈"所佔的區域及四肢的大概形
狀。熊貓的重心要落在樹幹上。

03 ↑

擦去不再需要的輔助線,將熊貓身體的細節用隨意的筆
觸交代出來。

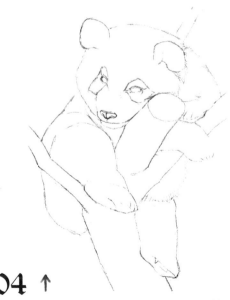

04 ↑

擦去草稿,畫出清晰的線稿。樹幹的線條比較粗,和鬆
軟的毛髮有所區別。

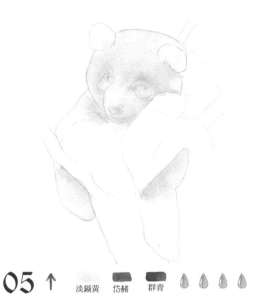

Tips: 將要上色的範圍用大筆沾水弄濕。鋪上固有色後趁濕在頭頂點入少許鮮紫以表現反光。暗部點入群青加紫色混合的紫灰色。尾巴附近點入天藍以表現反光。

05 ↑ 淡鎘黃 岱赭 群青

先鋪白色皮毛部分的底色。用加較多水的淡鎘黃調和岱赭作固有色，受光面點入淡鎘黃，暗部點入群青。

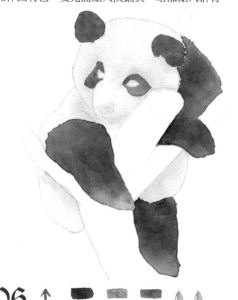

Tips: 將耳朵的範圍打濕，塗上厚厚的派尼灰，邊緣加入褐色。大熊貓前肢在樹幹的後面，派尼灰裡面加入天藍表示處於暗部。最靠近視線的後腿，受光比較明顯，在派尼灰裡加入較多的鮮紫。

06 ↑ 鮮紫 天藍 派尼灰

鋪黑色皮毛部分的底色。以派尼灰為主，受光面調入一些鮮紫，背光面加入天藍。

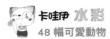
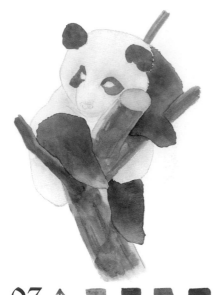

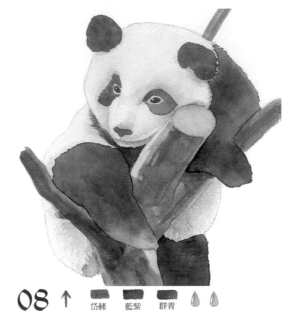

07 ↑ 天藍 褐色 岱赭 紫紅

用褐色加天藍調出灰褐色畫樹幹，靠近分叉處加入較重
的顏色。用岱赭加紫紅畫樹枝的斷面。

08 ↑ 岱赭 藍紫 群青

從頭部開始細緻刻畫。用岱赭加少許藍紫塗在眼窩和鼻
子旁邊，邊緣用清水暈開。群青加藍紫塗在嘴縫處。

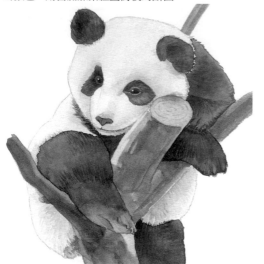

09 ↑ 派尼灰

用派尼灰畫黑色皮毛的暗部，加上一些毛髮的筆觸。

Tips：將筆沾上岱赭加紫紅，用紙巾小心吸乾水分，將筆尖岔開。沿著毛髮
生長方向，在偏暗的地方畫毛髮。

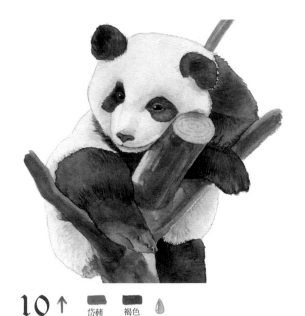

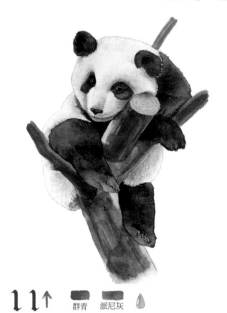

10 ↑ 岱赭　褐色 💧

將岱赭與褐色調和，加強樹幹的暗部。注意熊貓身體在樹枝上的陰影。

11 ↑ 群青　派尼灰 💧

最後整體調整。用群青和派尼灰再次加深熊貓暗部的顏色，拉開整個畫面的明暗對比。

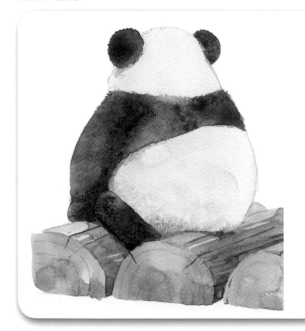

不同形態的熊貓

Tips： 將白色部分用水打濕，鋪上淡鎘黃，陰影處添加幾筆紫紅加岱赭。淺色乾透後，將黑色部分全部打濕，加上派尼灰，受光部加入一些岱赭。

羚羊有一雙漂亮的長角，身姿矯健優雅。在非洲大陸，每當太陽升起，成群結隊的羚羊便開始不停地奔跑，以免被非洲獅獵殺。奔跑的羚羊也因此成為一種不屈不撓、頑強生存的象徵。

繪畫要點：

1 先畫受光的淺色部分，再畫陰影部分。

2 受光面偏黃，背光面偏紫。除明暗的區別外還有色相的變化。

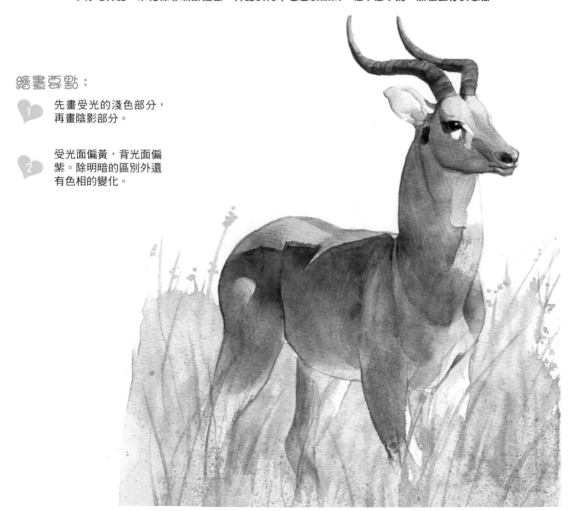

01 ↑

用矩形畫出羚羊的身體輪廓，再用直線簡單定位出脖子和頭部。

02 ↑

用較短的直線簡化身體、四肢和脖子幾處主要結構。注意羚羊的四肢骨骼是從背部開始的。

03 ↑

擦除不需要的輔助線，將羚羊的主要結構勾勒清楚。

04 ↑

擦淡草稿，畫出確定的線稿。

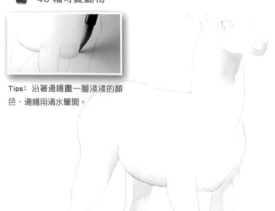

Tips: 沿著邊緣畫一層淺淺的顏色,邊緣用清水暈開。

05 ↑ 天藍 鮮紫

先用天藍加鮮紫,多加水,畫白色皮毛部分的陰影。

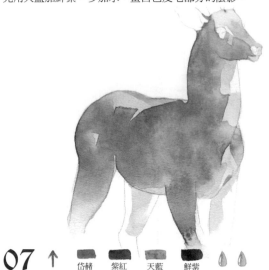

07 ↑ 岱赭 紫紅 天藍 鮮紫

將岱赭與紫紅及少許天藍色調和,水分和顏料要夠足,畫羚羊身體的陰影部分。身體和後腿相接的地方加入一些鮮紫。

08 → 岱赭 褐色 藍紫 派尼灰

用岱赭加褐色畫羚羊角,角的暗面用藍紫加褐色來刻畫。用派尼灰畫眼睛和鼻孔。

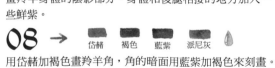

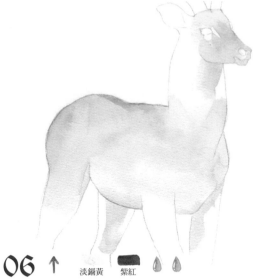

06 ↑ 淡鎘黃 紫紅

用淡鎘黃加紫紅色調出羚羊身體的固有色,邊緣用清水暈開。在額頭光線最強的部分加入淡鎘黃。

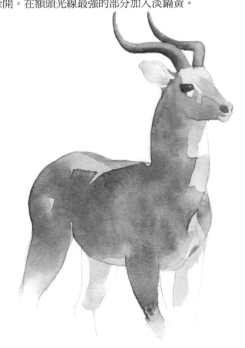

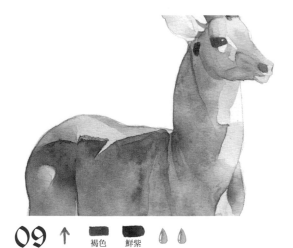

09 ↑ 　■褐色　■鮮紫　◗　◗

用褐色加鮮紫在深頸部在身體上的陰影和身體在後腿上的陰影，增強整體的體積感。

10 → 　■褐色　◗

用褐色畫羚羊角上的紋路。角大致呈圓柱形，畫上一筆後，用清水將一側暈開。

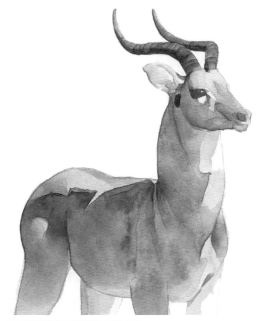

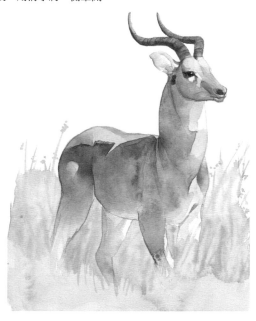

①

②

③

Tips：趁濕漸層，並隨意地畫一些垂直的線條表現草稈。待畫面乾了以後，用岱赭調和紫紅色，再用一把廢舊牙刷沾滿調好的顏料，用手指撥動刷毛，使顏料隨機地灑在紙面上。這個方法經常用來作氣氛的渲染。

11 ← 　■樹綠　■淡鎘黃　■岱赭　■紫紅　◗　◗　◗

前景用樹綠加少許淡鎘黃用大筆刷上，到背景時要漸層到岱赭加紫紅。

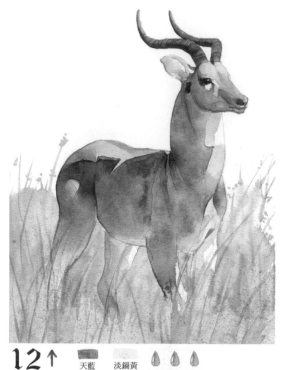

12 ↑ 天藍　淡鎘黃

顏色乾透以後,用天藍調一些淡鎘黃,畫幾棵前景的草葉。前景的清晰和背景的模糊形成一種對比。

13 ↑ 派尼灰　褐色

最後用派尼灰加強鼻孔和瞳孔的顏色,用褐色強調一下脖子、四肢和肚子的體積感。

不同形態的羚羊

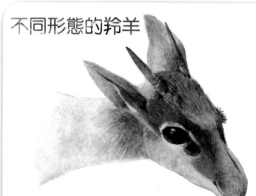

用噴水器將畫面打濕。

用岱赭加紫紅畫褐色皮毛,普魯士藍加岱赭畫灰色額頭的毛。

溢出邊緣的顏色,用紙巾吸掉。

鋪底色階段主要目的是確定每個色塊部分的色相。

　　先鋪底色,半乾的時候加入筆觸邊緣會比較模糊,全乾後再刻畫更清晰的細節。

♥ Horse 馬

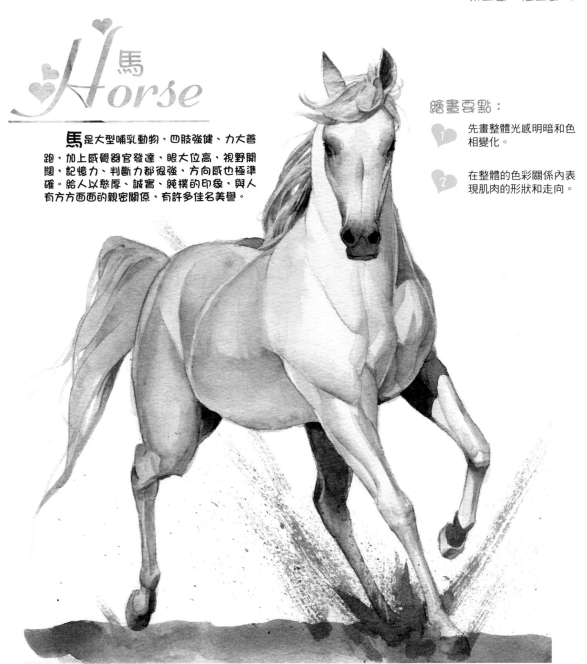

馬是大型哺乳動物,四肢強健、力大善跑,加上感覺器官發達,眼大位高,視野開闊,記憶力、判斷力都很強,方向感也極準確。給人以憨厚、誠實、純樸的印象,與人有方方面面的親密關係,有許多佳名美譽。

繪畫要點:

1 先畫整體光感明暗和色相變化。

2 在整體的色彩關係內表現肌肉的形狀和走向。

01 ↑

用矩形簡化身體，再確定頭部和脖子的大致位置。用直線表示腿。注意比例，身體高度大致等於腹部到地面的高度。

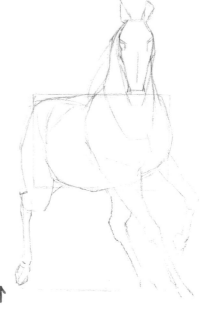

02 ↑

先畫膝部、肩部等大關節，再用長線條以關節為起始，畫出肌肉聯結關節的形態。

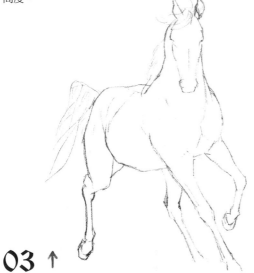

03 ↑

擦去不需要的輔助線，將主要線條勾畫得更圓潤清晰。

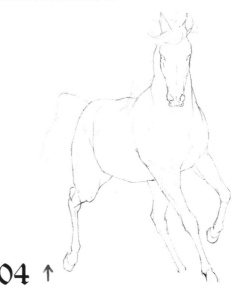

04 ↑

將鉛筆草稿線擦淡，畫出完整的線稿。

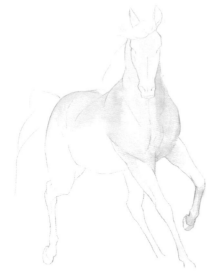

05 ↑　淡鎘黃　天藍　鮮紫

設定光源從馬兒的右前方照射過來，用淡鎘黃、天藍、鮮紫上色。受光面偏黃，而身體左邊和後方都是在暗部。一邊偏紫，一邊偏藍。

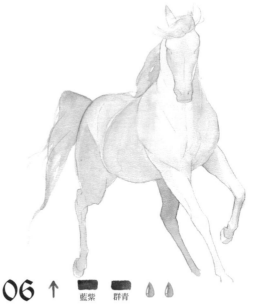

06 ↑　藍紫　群青

肚子是另一個處於暗部的平面，用淡淡的藍紫慢慢漸層到用群青畫後腿。

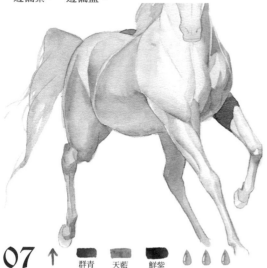

07 ↑　群青　天藍　鮮紫

用群青加天藍加深藍色部分的暗部，鮮紫加群青加藍紫色部分的暗部，一側邊緣用清水暈開。

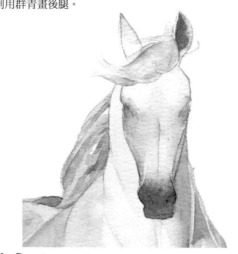

08 ↑　派尼灰

將頭部用水潤濕，嘴巴用較重的派尼灰整體染黑，兩側用淡一些的派尼灰畫出轉折面，面部中間的凹縫用更淺的色來表現。

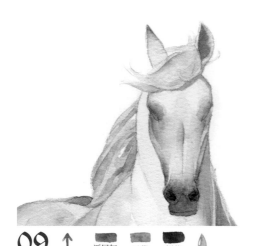

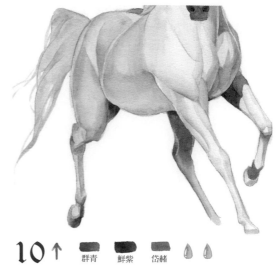

09 ↑ 派尼灰　天藍　鮮紫

用派尼灰加重鼻孔，派尼灰加天藍或鮮紫畫側臉和眼皮的體積感。和淺色交界的邊緣要整齊明確。

10 ↑ 群青　鮮紫　岱赭

用群青加鮮紫和岱赭畫身體在四肢上顏色最重的陰影。處於遠處的一條腿顏色最灰。

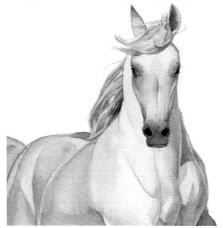

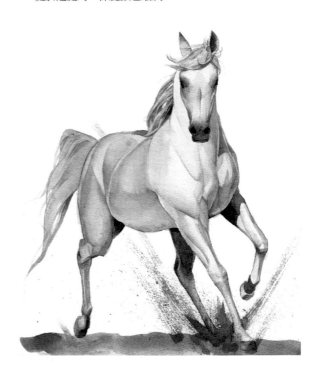

11 ↑ 派尼灰

再次用派尼灰加重鼻孔，畫出眼珠。將鬃毛和耳朵的最暗部也加深。

12 → 岱赭　群青

用岱赭加群青畫地面，用較乾的毛筆畫出幾筆飛白效果以增加動感，最後用牙刷沾上顏料，撥弄刷毛，潑灑到畫紙上，營造畫面效果。

不同形態的馬

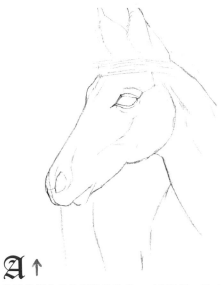

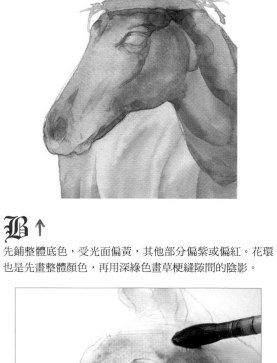

A ↑

先畫鼻樑和後脖頸等骨骼線，再畫臉部、脖子下方等肌肉多的部分。眼睛的眼皮是刻畫的重點。

B ↑

先鋪整體底色，受光面偏黃，其他部分偏紫或偏紅。花環也是先畫整體顏色，再用深綠色畫草梗縫隙間的陰影。

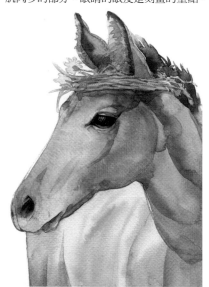

Tips: 將畫面整體打濕，亮部塗上鮮紫加岱赭，到臉部時漸層到偏紅的岱赭加紫紅加天藍。待乾透後畫出眉骨和脖子肌肉的結構。

 ←

最後畫五官和鬃毛、花環等細節。鼻孔的形狀像一個反過來的數字"6"。

豹 Leopard

豹是敏捷的獵手，身材矯健、動作靈活、奔跑速度快。豹的顏色鮮艷，有許多斑點和金黃色的毛皮，所以又被稱為金錢豹或花豹，是文學作品和繪畫的熱門題材。

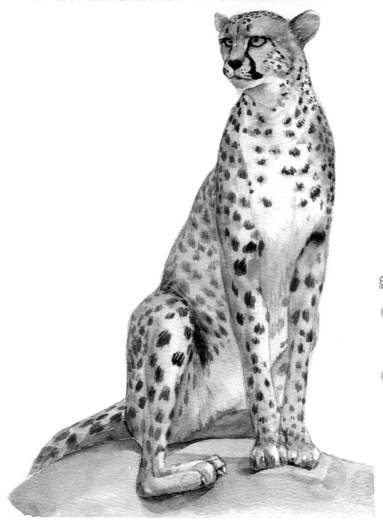

繪畫要點：

先鋪底色，按照由淺色到深色的順序，最後畫斑紋。

處於不同平面的陰影，顏色上也要有細微的差別。

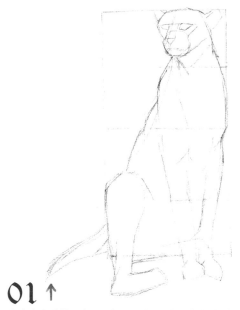

01 ↑

先畫出大致的比例，頭、胸、腰、小腹各佔大約 1/4。

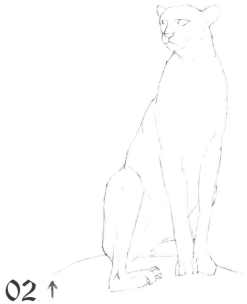

02 ↑

畫出完整的線稿。頭部是重點。豹的身體纖細呈流線型，勾線時注意用筆要流暢。

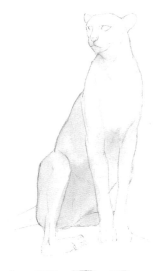

03 ↑

| 天藍 | 鮮紫 | 岱赭 | | | | |

先鋪淺色。脖子下方用淡淡的天藍，腰部下方因朝向另一個方向，使用鮮紫加岱赭，背部用的紫色則更多一點。

Tips: 先將淺色範圍打濕，用淡淡的顏色點上去，使顏色在水裡慢慢擴散開，這樣做使效果柔和自然，沒有明顯筆觸。再用淡鎘黃加岱赭畫毛皮的底色，邊緣用清水暈開。

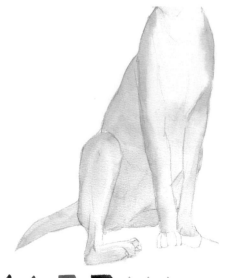

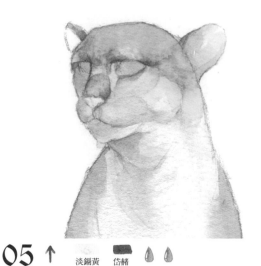

05 ↑ 淡鎘黃 岱赭

將受光強的一面罩上一層淡鎘黃。用岱赭加強面部主要結構的體積感，如鼻樑、眉骨、眼圈，邊緣用清水暈開，使其自然漸層。

04 ↑ 岱赭 鮮紫

用岱赭仔細畫出身體皮毛的底色，和胸部白色皮毛間的連接處用清水暈開。背部加入少許鮮紫。

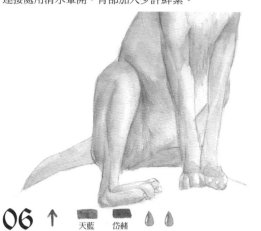

06 ↑ 天藍 岱赭

用天藍加岱赭畫身體在胸腰部的陰影，四肢在身體的陰影邊緣要相對比較清晰。

07 → 淡鎘黃 岱赭 普魯士藍 派尼灰 褐色

用淡鎘黃畫眼珠兒，趁濕在亮部點入岱赭，暗部點入普魯士藍。用派尼灰加褐色畫鼻子、眼圈和臉上標誌性的斑紋。

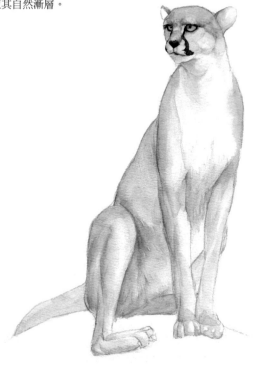

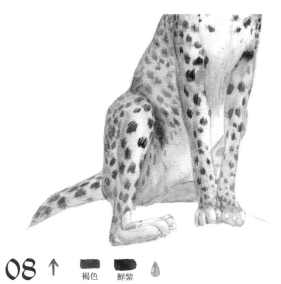

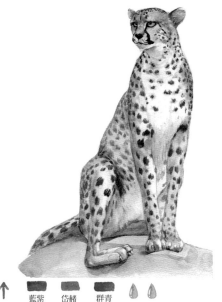

08 ↑

褐色　鮮紫

用褐色加鮮紫畫身上的斑紋，靠近視線的前肢的斑紋比
較清晰，畫後方身體的斑紋時多加水和紫色。

09 ↑

藍紫　岱赭　群青

用藍紫加岱赭畫石頭，陽光直射部分直接用岱赭上色，
用群青畫陰影。

不同形態的豹

A ↑

將畫面整體打濕，迅速鋪上淡鎘黃、岱赭、鮮紫、
紫紅和天藍，讓顏色在紙面上自由滲透混合。

B ↑

底色乾透以後，再次將紙面輕輕潤濕，在半乾時用派尼灰點入
一些斑點，這樣的效果比較朦朧柔軟。再次乾透後，畫出五官
等清晰細節。

第四章　鳥類

紫胸佛法僧
Coracias caudatus

紅鶴
Flamingo

鴛鴦
Mandarin duck

鸚鵡
Parrot

貓頭鷹
Owl

紫胸佛法僧 Coracias caudatus

佛法僧目的小鳥形態多樣，羽毛艷麗，非常漂亮。其中紫胸佛法僧典型羽色為藍、綠色，喜歡廣闊的林地及大草原。

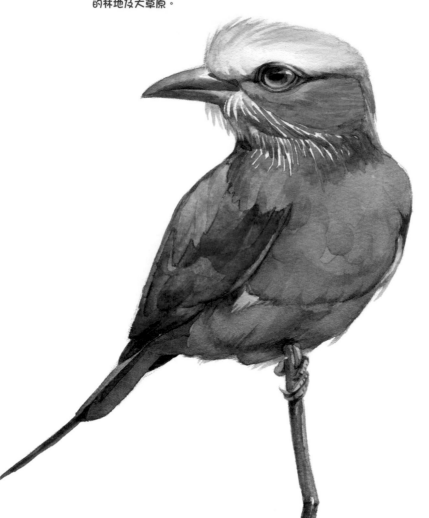

繪畫要點：

 小鳥羽毛顏色多，將身體分成不同的色塊分別進行刻畫。

 在顏色變化的同時還要注意結構明暗的變化。

94

01 ↑

先用直線畫出小鳥的整體輪廓。頭身比例是這一步需要
注意的重點。

02 ↑

畫出五官的位置和翅膀的位置。

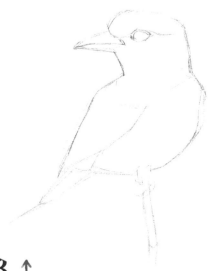

03 ↑

擦去輔助線，將形體畫得更細緻準確一些，這一步的線
條潦草一點沒有關係。

04 ↑

擦淡草稿線，用乾淨的線條畫出正式線稿。

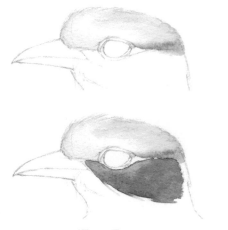

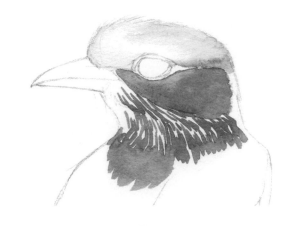

05 ↑

淡鎘黃 普魯士藍 深鎘紅 鮮綠 群青 鎘橙

每個色塊分開畫。先把頭頂部分打濕，受光面鋪上淡鎘黃，向後加水使用鮮綠加普魯士藍，再慢慢加到比較濃的群青。臉部則由鎘橙加深鎘紅漸層到鎘橙。

06 ↑

紫紅 深鎘紅

用紫紅加深鎘紅畫脖子上的羽毛。脖子部分有一些白羽毛，在畫的時候隨意留出一些空隙即可。佛法僧的羽毛比較鮮艷，調色時要保持顏色的鮮亮。

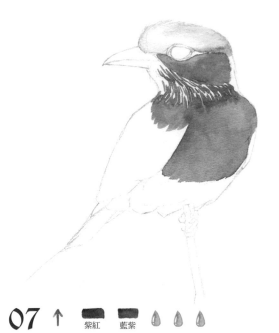

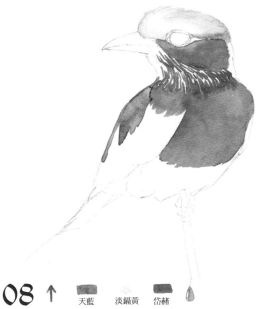

07 ↑

紫紅 藍紫

用紫紅色平鋪胸部的羽毛，靠下方加入一點藍紫。

08 ↑

天藍 淡鎘黃 岱赭

用天藍加淡鎘黃畫肩部的一層羽毛，底端趁濕點入一筆岱赭。

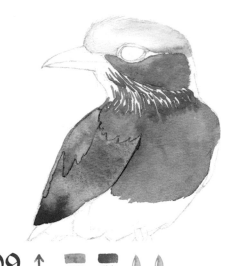

09 ↑

天藍　群青

用群青加天藍畫翅膀，在翅膀尖尖的地方加入比較濃的群青。

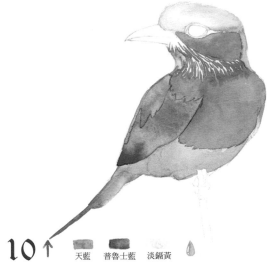

10 ↑

天藍　普魯士藍　淡鎘黃

用天藍加普魯士藍和一點淡鎘黃調出藍灰色，畫剩下的羽毛。這一部分最暗，顏色需要灰一些。

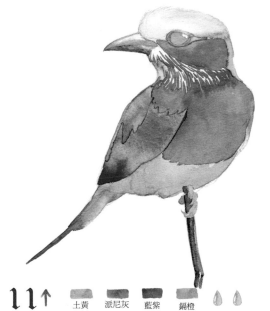

11 ↑

土黃　派尼灰　藍紫　鎘橙

用派尼灰加藍紫畫鳥喙，用鎘橙畫眼睛，用土黃畫小爪子，用派尼灰畫樹枝。

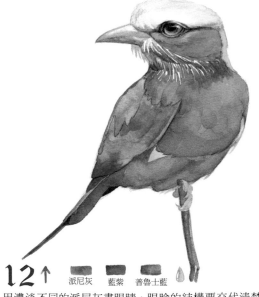

12 ↑

派尼灰　藍紫　普魯士藍

用濃淡不同的派尼灰畫眼睛，眼瞼的結構要交代清楚，瞳孔是顏色最深的地方。另外用藍紫色加普魯士藍畫肚子下面的暗部。

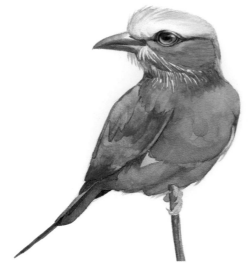

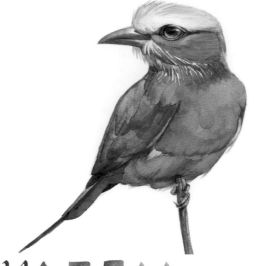

13↑ 派尼灰　鮮綠

用派尼灰加深喙的暗部，待乾後再次加深中間的縫隙。
用鮮綠加強小鳥頭頂和後腦羽毛的細節。

14↑ 派尼灰　普魯士藍

用深色作最後調整。取派尼灰把爪子結構畫清楚，再用
派尼灰加普魯士藍畫暗部羽毛。

不同形態的佛法僧

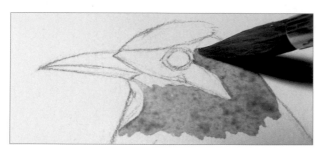

Tips: 用天藍加淡鍋黃調出黃綠色，畫脖子的羽毛。鍋橙加深鍋紅趁濕捕著畫眼睛後
面的一撮絨毛。

以顏色為區別將畫面分割成不同的塊，逐一上色。全部底
色上完後，再畫各色塊裡面的體積感。

Mandarin duck 鴛鴦

鴛鴦是我國特有的珍稀鳥類，雄鳥為鴛，羽毛艷麗；雌鳥為鴦，外表較樸素。鴛鴦多年來被喻為愛情的象徵。

繪畫要點：

 1　將畫面分成不同的色塊，分別進行刻畫。

2　用色既要絢麗多變又要和諧統一，主要體現在大的色塊整體上都偏暖色。

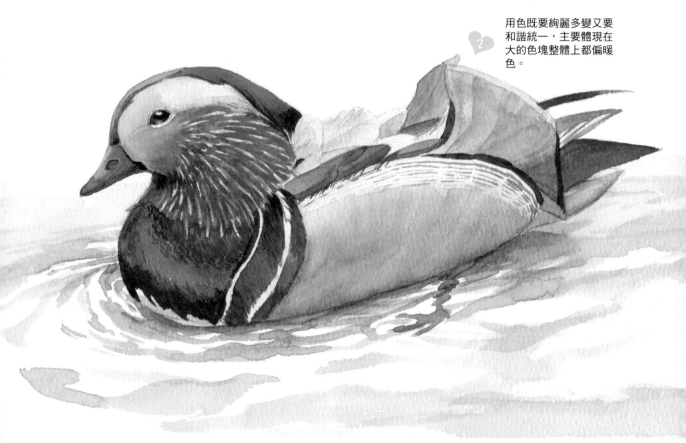

01 ↑

從連接鳥兒身體最凸出的部位開始畫大輪廓。

02 ↑

劃分出頭、頸、嘴、翅膀、尾巴幾個主要部位的大概位置。

03 ↑

用輕鬆的線條將每一個部分的結構畫清楚。

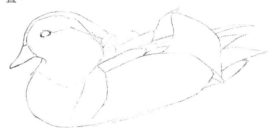

04 ↑

擦淡草稿線，沿著淺淺的痕跡畫出明確的線稿。

Tips: 準備一支廢棄不用的小毛筆，用肥皂水或洗潔精等鹼性溶液先浸透筆毛，沾取留白液，畫在需要留白的部分。

05 ←

 淡鎘黃　 淺鎘紅　 紫紅　

將鳥脖子上的白色羽毛用留白液先畫一遍，等乾以後用筆刷上從淡鎘黃到淺鎘紅的色塊，頭和脖子連接的地方混入紫紅色。

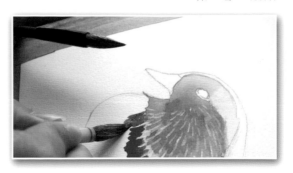

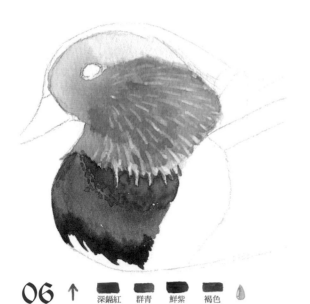

Tips：三種顏色都很濃豔，用水要少才不易暈染，因此可準備三支筆，分別調好色後依次即時畫上，使邊緣處自然混合。

06 ↑ 深鎘紅　群青　鮮紫　褐色

用上述的顏色給胸部的羽毛上色，由紅色到藍色再到紫褐色，差別比較大，調色時使用水分相對較少。

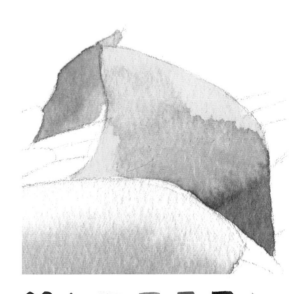

07 ↑ 岱赭　紫紅　天藍

將翅膀部分用水浸濕，塗上岱赭加少許紫紅的調和色，快到邊緣時留白。沿著最上方的邊緣使用淺淺的天藍。

08 ↑ 淡鎘黃　天藍　岱赭　鮮紫

用淡鎘黃加少許天藍畫翹起的羽毛，到下方接上岱赭加鮮紫的混合色。中間趁濕加入幾筆岱赭以表現陰影。

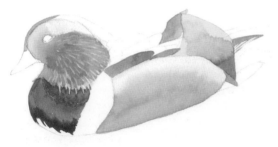

09 ↑
群青　普魯士藍

用群青加普魯士藍畫背上和額頭的羽毛，用筆尖將顏色堆到一端。因為羽毛是扁平的，所以顏色濃淡的變化比較平緩。

10 ↑
檸檬黃　普魯士藍

用淡淡的檸檬黃畫背上幾片輕薄的羽毛。為表現透明度，用淡普魯士藍色畫出一些底下的羽毛。

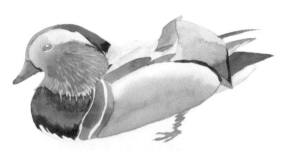

11 ↑
淡鎘黃　紫紅　普魯士藍　派尼灰

用紫紅和淡鎘黃畫嘴巴，用普魯士藍畫眼睛並留出高光，用派尼灰畫肩部的深色羽毛，中間趁濕點入一些普魯士藍。

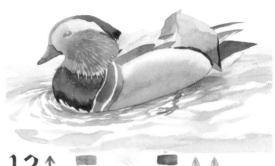

12 ↑
天藍　淡鎘黃　普魯士藍

用天藍調和淡鎘黃畫水波，遠處的水波漸層到用普魯士藍加淡鎘黃。注意鳥兒身體下方的水面由於有身體的陰影所以沒有留白。

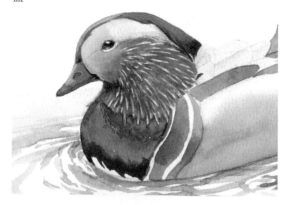

Tips: 用橡皮小心地擦去留白液。

13 ←
淡鎘黃　岱赭　深鎘紅　紫紅

用淡鎘黃小心地將留白的羽毛塗上顏色，用岱赭加深鎘紅和紫紅畫下巴的陰影，用岱赭加紫紅畫白羽毛之間的暗部。



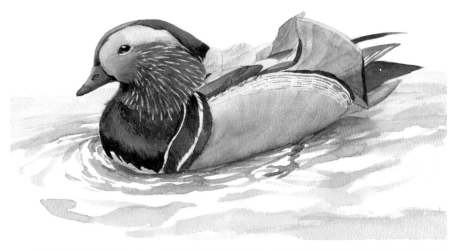

群青　天藍

14 ←

用群青加天藍畫翅膀邊上的紋路。最後整體調整，將各個色塊結構的暗部再次加重，加強整體畫面的層次感。

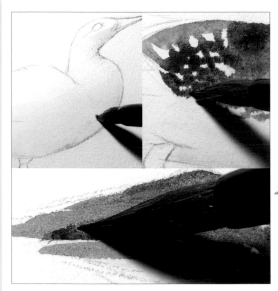

Tips：先刷水再上顏色能使顏色漸層平和自然。畫深色羽毛時筆尖要沾足顏料，中間隨意留白表現中間夾雜的白色羽毛。畫尾巴時將筆尖放倒，一筆就可畫出一片尾羽。

不同形態的鴛鴦

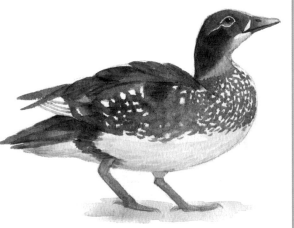

將畫面打濕，鋪上淺淺的一層由天藍漸層到天藍加藍紫的顏色。待乾以後用較濃的褐色加紫紅畫深色羽毛。等畫面再次乾以後用派尼灰加鮮紫畫羽毛間的陰影，用淡淡的鮮紫加普魯士藍在腹部簡單畫幾筆以表現羽毛質感。

Owl 貓頭鷹

貓頭鷹長相奇特，臉盤很大，像貓的臉，因此俗稱貓頭鷹。牠們視覺和聽覺都十分敏銳，常在夜間出沒。世界各地都有和牠們相關的許多神奇傳說。

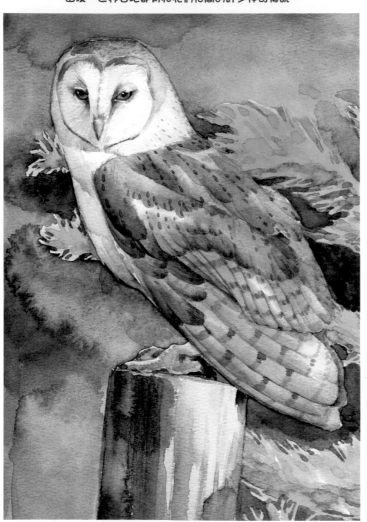

繪畫要點：

先按照大致結構鋪底色，再強調結構明暗，最後加斑紋。

白色羽毛部分通過留白和刻畫暗面來塑造。

01 ↑

用簡潔概括的線條畫出貓頭鷹的外輪廓，確定大構圖。

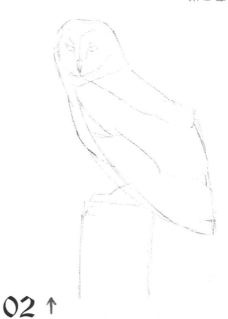

02 ↑

將臉部的大結構和翅膀羽毛的大層次分出來。

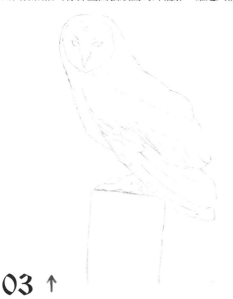

03 ↑

將草稿擦淡，畫出明確的線稿。將翅膀上幾條長的飛羽形態畫出來，其他羽毛則簡化。

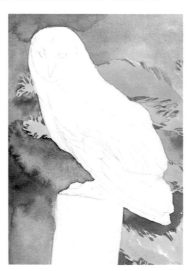

04 ↑ 淡鎘黃　天藍　普魯士藍

用天藍加淡鎘黃畫背後的樹枝，乾透以後用天藍加普魯士藍畫背景。

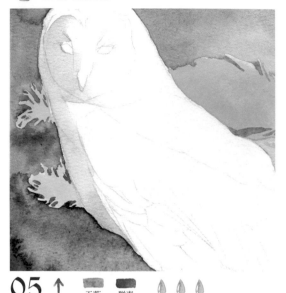

05 ↑ 　天藍　群青

用淡淡的天藍加群青畫貓頭鷹的側面暗部，邊緣用清水暈開。

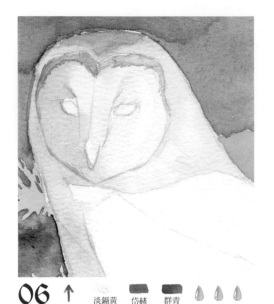

06 ↑ 　淡鎘黃　岱赭　群青

用岱赭加淡鎘黃畫頭上的顏色，頭頂上的深色羽毛換用群青加少許岱赭。

07 ↑ 　岱赭　群青　天藍　紫紅

將翅膀和背部羽毛部分打濕，按照毛色分布情況刷上岱赭與群青和天藍的混合色，暗部點入一些紫紅色。

08 ↑ 　淡鎘黃　普魯士藍　派尼灰　岱赭　紫紅

用水將木樁打濕，畫上由派尼灰加普魯士藍漸層到普魯士藍加淡鎘黃的底色。再用岱赭加紫紅畫上爪子的暗部。

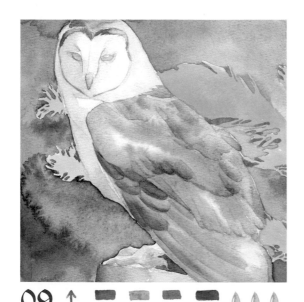

09 ↑ 藍紫 天藍 岱赭 紫紅

用藍紫色畫鳥背上的羽毛。這一步要把羽毛的邊界畫得清楚一點。用岱赭加紫紅和天藍畫褐色羽毛的暗部，明確層次。

10 ↑ 紫紅 天藍 岱赭 派尼灰 褐色

用更深的岱赭加紫紅和天藍畫羽毛層次，羽毛尾端用派尼灰加褐色畫出具體的形狀。用淺褐色畫翅膀上的紋理。

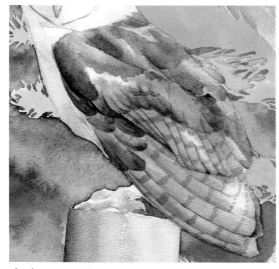

11 ↑ 褐色 派尼灰

換小筆，取較濃的褐色加派尼灰畫羽毛邊緣和羽毛之間最暗的陰影。

12 ↑ 岱赭 派尼灰 紫紅

由淺到深細緻地畫眼睛周圍的陰影，最後用岱赭畫眼珠，用派尼灰點瞳孔，留出高光。用岱赭加紫紅畫喙。

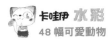
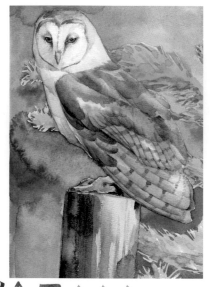

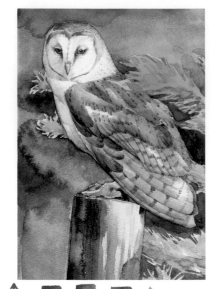

13 ↑ 派尼灰 💧 💧 💧

用派尼灰畫樹樁的暗部紋路和身體在爪子上的陰影。

14 ↑ 群青 普魯士藍 派尼灰 💧

用所給色加深背景，襯托出貓頭鷹的淺色部分。

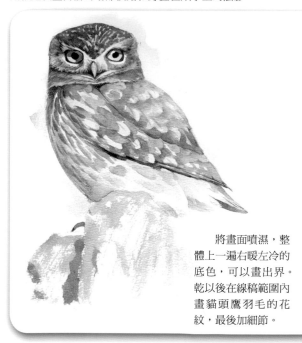

將畫面噴濕，整體上一遍右暖左冷的底色，可以畫出界。乾以後在線稿範圍內畫貓頭鷹羽毛的花紋，最後加細節。

不同形態的貓頭鷹

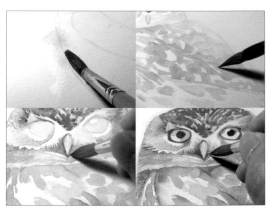

Tips：用淡鎘黃和群青和天藍隨意地鋪上淺淺的底色，用褐色加岱赭和紫紅畫褐色的羽毛，用岱赭畫肚子上羽毛的深色部分。等乾後用較深的褐色加紫紅畫羽毛間的層次和眼眶等顏色深的部分。最後再用派尼灰加重瞳孔、喙下方和翅膀下方等處。

Flamingo 紅鶴

紅鶴全身呈火一樣艷麗的紅色，其實牠們的羽毛是白色的，因為獲取食物中的甲殼素而全身鮮紅。
顏色越鮮艷的紅鶴，身體越健壯。

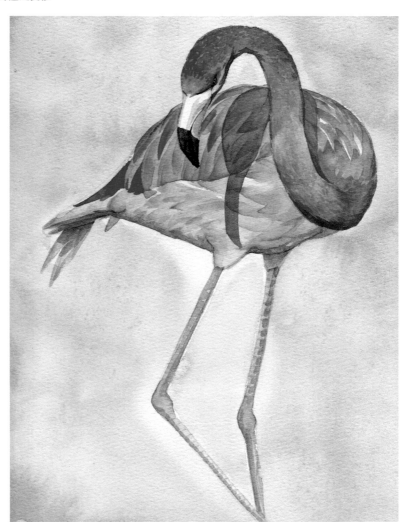

繪畫要點：

 雖然鳥兒整體是紅色，
但也要有冷暖的變化。

 先畫整體色調，再畫具
體細節。

01 ↑

先用直線畫身體的大致輪廓,再確定頭部的位置,然後畫脖子,將頭部與身體連接起來,最後畫長腿。

02 ↑

將線條畫得圓潤精確一些。

03 ↑

擦淡草稿線,畫出明確的線稿。喙的質地硬所以線條要比較粗。

04 ↑　天藍　鮮紫

將背景部分打濕,鋪上天藍加鮮紫混合的顏色。調色時顏色不用調得太均勻,這樣才會在紙面呈現藍中泛紅的效果。

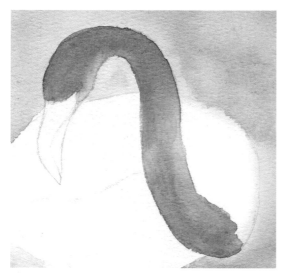

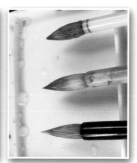

Tips：準備三支筆，一支沾深鎘紅作固有色畫在中間，一支沾鎘橙色畫受光部分，一支沾紫紅色畫背光面。將頭頸部打濕後依次用三種顏色畫上。

05 ↑ 　鎘橙　深鎘紅　紫紅 💧💧

用所給色從畫面中心的頭部開始上色。受光面偏橙偏暖，背光面偏紫偏冷。

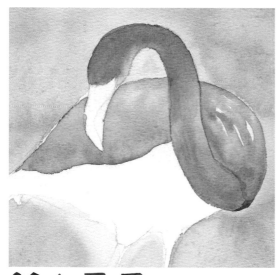

06 ↑ 　深鎘紅　紫紅 💧💧

將背部打濕，鋪上從深鎘紅到深鎘紅加紫紅的顏色。身體整體較後面，因此整個色調相對偏冷，也就是偏紫。

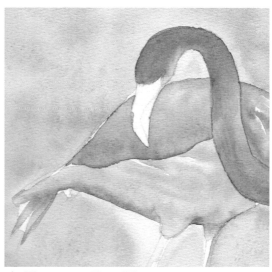

07 ↑ 　紫紅　鎘橙 💧💧

畫身體時用紫紅加少許鎘橙向下漸層到紫紅，靠近最下方時顏色要加重。

08 ↑　群青　天藍　紫紅　深鎘紅

將腿的部分打濕，用天藍加群青畫腿，畫到膝關節時換用紫紅加深鎘紅。

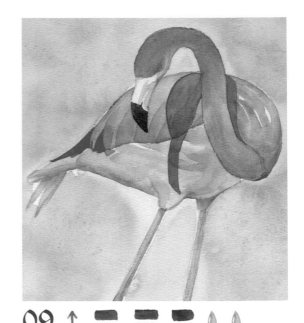

09 ↑　紫紅　茜草紅　鮮紫

用紫紅加茜草紅將翅膀的羽毛畫得清晰一些，加強體積感。然後用紫紅加鮮紫畫頭部在身體上的陰影，邊緣要清晰。

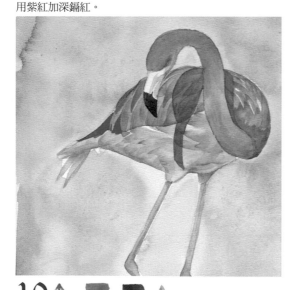

10 ↑　淺鎘紅　鮮紫

用各自色塊的色系裡比較濃的顏色畫出幾片代表性的羽毛，頭在身體上陰影處的羽毛直接用鮮紫色來畫。

Tips： 準備兩支筆，一支沾顏料，一支沾清水。取較濃的淺鎘紅，畫在羽毛的尖上，一側用清水暈開。

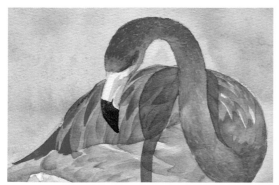

11 ↑ 深鎘紅

用深鎘紅畫一些細碎的筆觸，在加深加強頭部層次的同時增加一種有短羽毛覆蓋的質感。

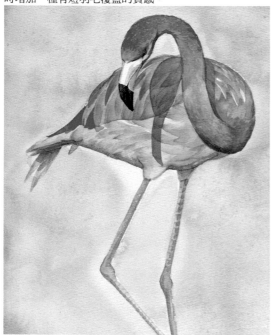

12 ↑ 派尼灰　藍紫　群青　普魯士藍

用派尼灰加藍紫畫眼睛和嘴縫等顏色最深的地方。嘴巴的小塊陰影要畫到位。用群青加普魯士藍畫腿上的細小結構和腹部羽毛的細節。

不同形態的紅鶴

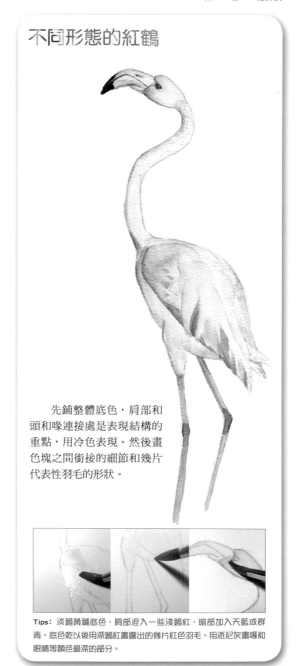

　　先鋪整體底色，肩部和頭和喙連接處是表現結構的重點，用冷色表現。然後畫色塊之間銜接的細節和幾片代表性羽毛的形狀。

Tips：淡鎘黃鋪底色，肩部混入一些淺鎘紅，暗部加入天藍或群青。底色乾以後用深鎘紅畫露出的幾片紅色羽毛。用派尼灰畫喙和眼睛等顏色最深的部分。

48 幅可愛動物

鸚鵡
Parrot

鸚鵡大多顏色美麗，叫聲響亮。牠們"學舌"的本領也是鳥類裡面數一數二的。野生的鸚鵡屬於瀕危動物，需要人類的保護。

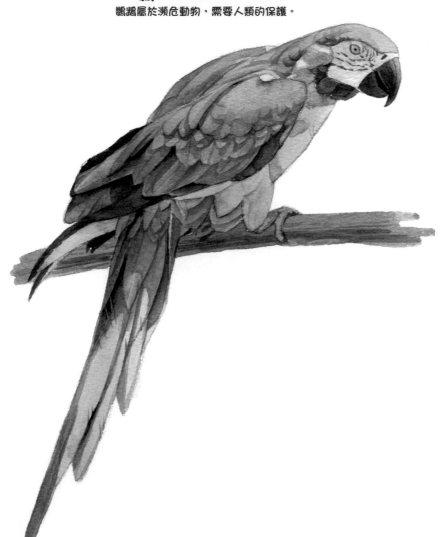

繪畫要點：

 主要分為兩個色塊來畫。

 從整體到局部、從大範圍到小範圍，一步步深入刻畫。

01 ↑

整個身體大約呈菱形，分割出頭和翅膀的區域，再畫尾巴和腿。

02 ↑

畫出最終線稿。不需要畫出每片羽毛，主要畫尾羽和長的飛羽。

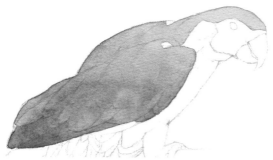

03 ↑ 天藍　普魯士藍　群青

用天藍色從上方開始鋪藍色羽毛的底色，到肩部以下有一個平面的轉折，開始加入普魯士藍，到最下方則加入較重的群青。

04 → 天藍　群青

尾巴上半部分在陰影裡，因此也用天藍加群青，到下方再漸層到天藍。

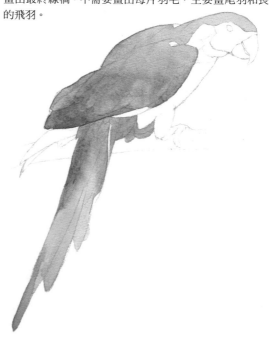

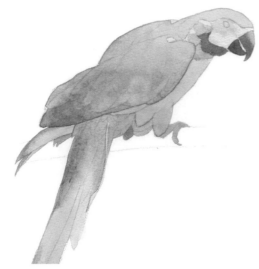

05 ↑ 淡鎘黃 鎘橙 派尼灰 鮮紫 天藍 淡鎘黃

用淡鎘黃加鎘橙畫黃色羽毛，用派尼灰加鮮紫畫喙和頸部的黑色羽毛，用天藍加淡鎘黃畫綠色羽毛。

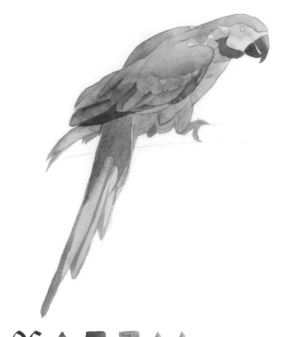

06 ↑ 群青 天藍

用天藍加群青分別畫頭頸、身體、翅膀和尾巴的暗部層次。幾片較大的飛羽的輪廓要畫清楚。

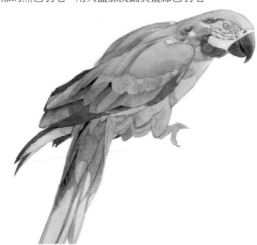

07 ↑ 普魯士藍 群青 派尼灰

用普魯士藍加群青將尾羽的輪廓和上下關係交代清楚，用派尼灰加普魯士藍畫幾處羽毛間最深的陰影。畫出鸚鵡臉上的斑紋。

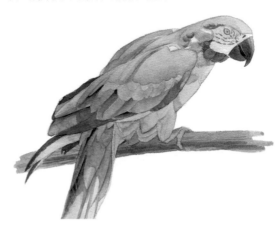

08 ↑ 藍紫 派尼灰 褐色

用派尼灰加褐色畫樹枝，暗面用更重的派尼灰加藍紫色。

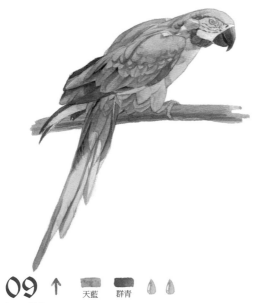

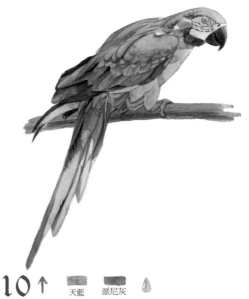

09 ↑ 天藍　群青

用天藍加群青細心畫好上一層羽毛在下一層羽毛上的陰影，同時交代上層羽毛的邊緣形狀。

10 ↑ 天藍　派尼灰

最後對整體進行調整，用較濃的天藍色和派尼灰組合將最暗的地方再次加重。

不同形態的鸚鵡

Tips：先將黃色皮毛部分打濕。從頭頂到脖子用鎘橙到淡鎘黃畫出漸層。用天藍加淡鎘黃和普魯士藍調出不同層次的綠色，分別用在腹部和背部。

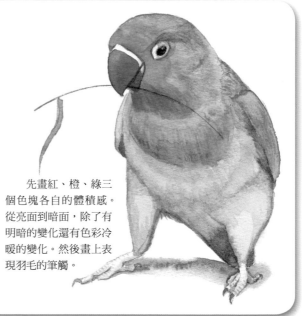

先畫紅、橙、綠三個色塊各自的體積感。從亮面到暗面，除了有明暗的變化還有色彩冷暖的變化。然後畫上表現羽毛的筆觸。

第五章　動物親子

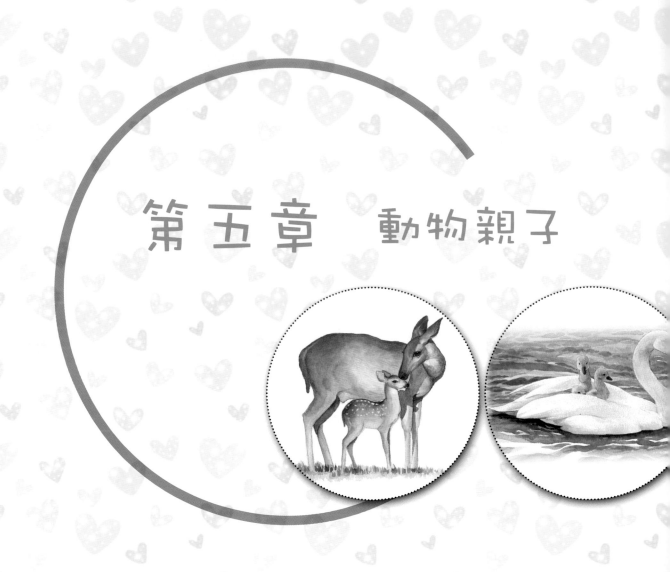

鹿
Sika deer

大象
Elephant

天鵝
Swan

長頸鹿
Giraffen

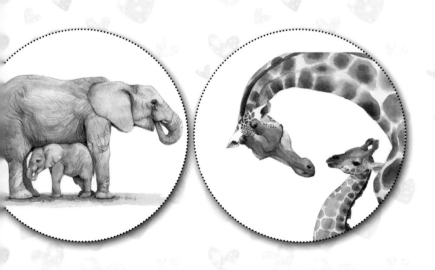

梅花鹿是一種草食動物，身體呈棕色，上面遍布白色梅花斑點，冬天斑點不明顯，夏天斑點顯著。可愛的小鹿在媽媽的悉心呵護下，快樂幸福地成長。

繪畫要點：

1 先畫整體光感，再畫體積感和細節。

2 小鹿身上的淺色花紋可以在上色的時候留出來，也可以使用留白液來表現。

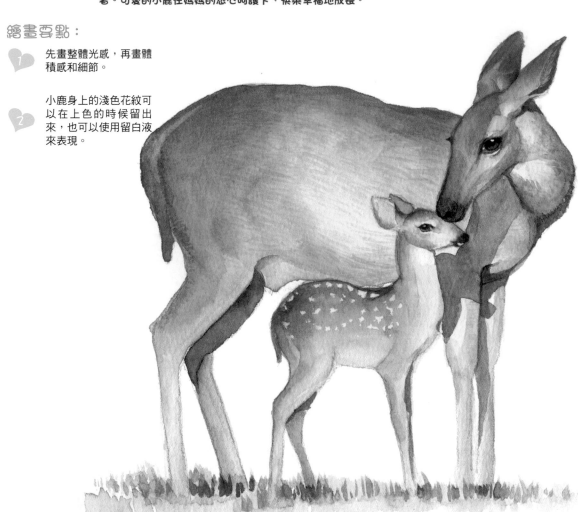

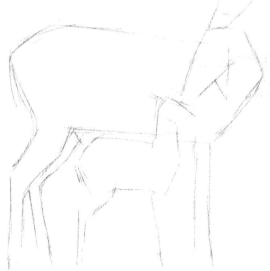

01 ↑

從身體開始，用直線簡化兩隻鹿的基本形態。注意大鹿
和小鹿之間的身體比例。

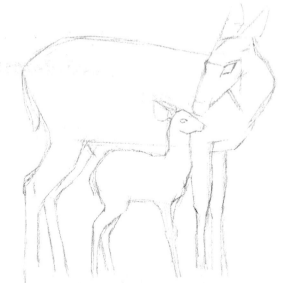

02 ↑

將直線相接的部分畫得圓潤一些，畫出五官的位置。

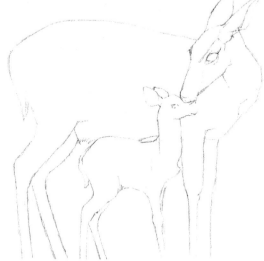

03 ↑

將草稿線擦淡，畫出完整乾淨的線稿。

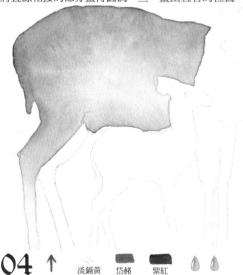

04 ↑　淡鎘黃　岱赭　紫紅

分析線稿，將畫面分成幾個色塊，逐步上色。從面積最
大的鹿媽媽的身體開始。用水把畫面範圍打濕，中間鋪
上淡鎘黃，往四周漸層成岱赭，再到岱赭加紫紅。

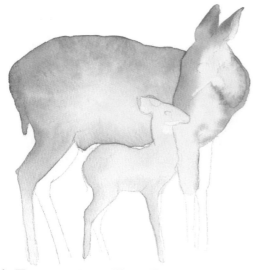

Tips: 先將畫面打濕，再刷顏色，可以使漸層柔和，沒有明顯邊界。鹿的脖子處有一塊白斑，可以在鋪好色、水未乾的時候，用紙巾將顏料吸走。

05 ↑　淡鎘黃　岱赭　紫紅

將其他部分也鋪上底色。亮部用淡鎘黃，暗部用岱赭，更暗的地方用岱赭加紫紅。小鹿整體先鋪上淺色。

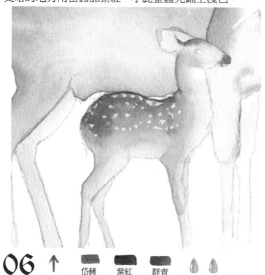

06 ↑　岱赭　紫紅　群青

用岱赭加紫紅色畫小鹿的身體，筆尖沾足顏料和水分，小心地留出一些空隙作為花紋。畫到肚子邊緣時用清水暈開以免產生水痕，臀部加入少許群青加重顏色。

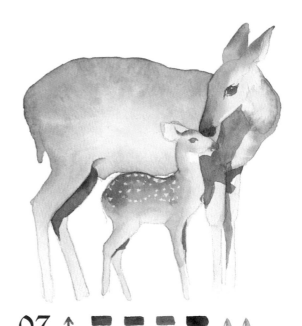

07 ↑　藍紫　褐色　岱赭　鮮紫

用藍紫加岱赭畫身體上的陰影，用褐色加鮮紫畫眼睛。這一步也是鋪底色，確定畫面的底色塊範圍。

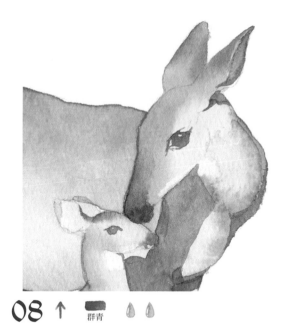

08 ↑ 群青 💧 💧

用群青畫耳朵和耳朵下方的陰影，邊緣要清晰準確。

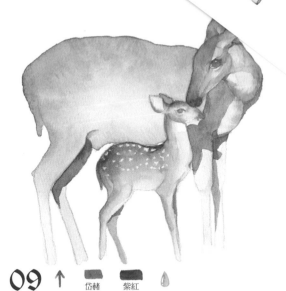

09 ↑ 岱赭 紫紅 💧

用岱赭加紫紅畫鹿的頭部結構，如前額、眉骨、眼皮、鼻樑、下顎和頸部肌肉，邊緣用清水暈開。

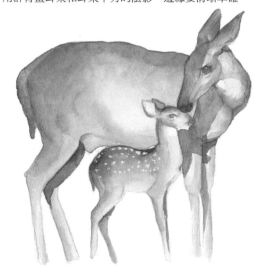

10 ↑ 岱赭 紫紅 💧 💧

用較濃的岱赭加紫紅沿著大鹿身體邊緣增強體積感，靠身體內側的地方用清水暈開。

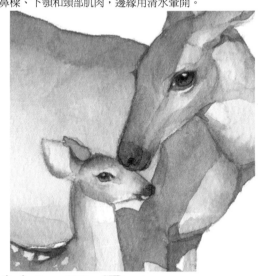

11 ↑ 派尼灰 褐色 💧

用不同濃度的派尼灰畫出眼睛的層次，瞳孔的顏色最深。眼皮結構用褐色加派尼灰仔細畫出。

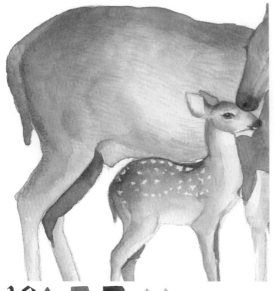

Tips：沾上顏料後，用紙巾在筆腹吸去一些水分，將筆毛叉開，畫出毛毛的質感。

12 ↑ 岱赭　鮮紫 🖌 🖌

沿著毛髮生長方向畫出鹿媽媽身上的皮毛。靠身體邊緣處用較濃的鮮紫加岱赭，身體中間用淺淺的岱赭。

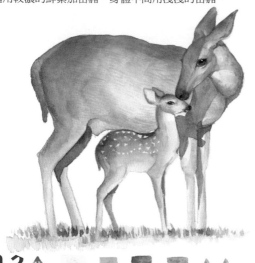

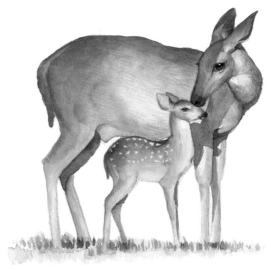

13 ↑ 淡鎘黃　鮮綠　普魯士藍　天藍 🖌 🖌

用鮮綠加淡鎘黃畫草地，鹿腳旁邊應該有身體的陰影，用普魯士藍加淡鎘黃或天藍加淡鎘黃畫幾筆來表現。

14 ↑ 普魯士藍　群青　褐色　鮮紫 🖌

最後用深色對整體進行調整。加深眼睛顏色，用普魯士藍加群青加深陰影的重色，用褐色加鮮紫加重頭部的輪廓。

天鵝
Swan

小時候的醜小鴨雖然灰撲撲的不太起眼，長大後卻會變成跟媽媽一樣的優雅美麗的白天鵝。

繪畫要點：

 天鵝的白色可以用周圍
深色的水來襯托。

 先畫底色塊，再畫體積
感。

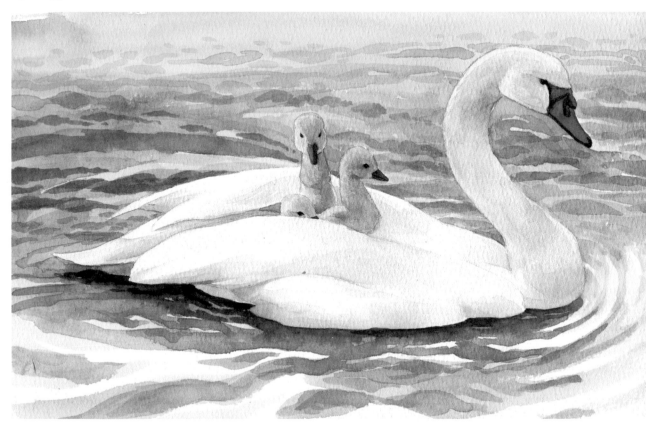

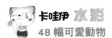
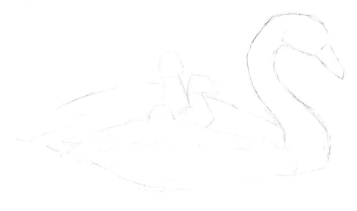

01 ←

先畫大天鵝的身體,再用直線標出頭部和脖子的位置,最後畫小天鵝。

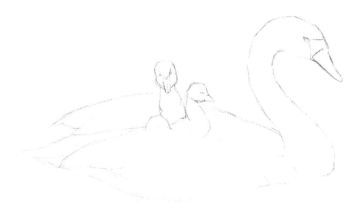

02 ←

在大輪廓的基礎上,將各個結構畫得清楚一些。大小天鵝的對比和天鵝脖子的弧度是畫面的重點。

03 ←

將草稿線擦淡,畫出細緻的線稿。小天鵝的頭大、脖子短,整體上肉肉的。

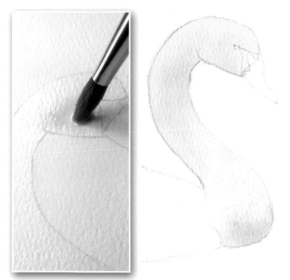

04 ↑　淡鎘黃　紫紅　岱赭 ◊ ◊ ◊

將大天鵝頭頸部打濕，鋪上淡鎘黃加一點紫紅調和的顏色。在頭部下方脖子的陰影處點入一些岱赭加紫紅色。

05 ↑　天藍　藍紫 ◊ ◊ ◊

用天藍加少許藍紫並加較多的水，調出淡淡的藍紫色，畫大天鵝身體的陰影部分。用紙巾輕輕擦出受光面的範圍。

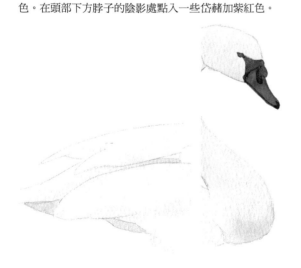

06 ↑　岱赭　紫紅　深鎘紅　鎘橙　派尼灰 ◊ ◊

用岱赭加紫紅畫翅膀下身體的陰影。用深鎘紅加鎘橙畫橙紅色的喙，用派尼灰畫眼睛和喙上面黑色的部分。

07 ↑　岱赭　天藍　鮮紫 ◊ ◊ ◊

換小筆，小心地畫出小天鵝的體積感。固有色用岱赭加天藍和鮮紫畫，受光面偏黃，背光面偏紫。

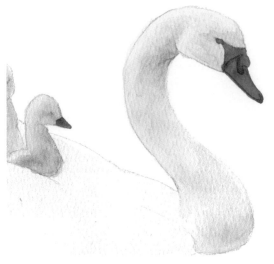

08 ↑ 鮮紫　岱赭　天藍

用岱赭加鮮紫畫大天鵝脖子和頭部的體積感，邊緣用清水暈開。用天藍加鮮紫畫白色部分的暗面。

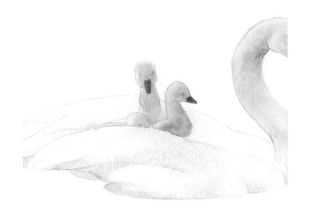

09 ↑ 天藍　鮮紫

用天藍加鮮紫小心加強大天鵝身體的暗部。注意，白色物體上的陰影不要畫得太重。

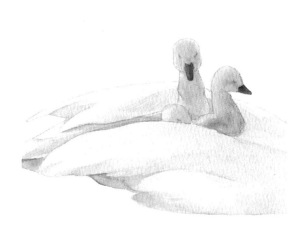

10 ↑ 天藍　岱赭

用天藍加岱赭加強大天鵝翅膀下方身體上的陰影。

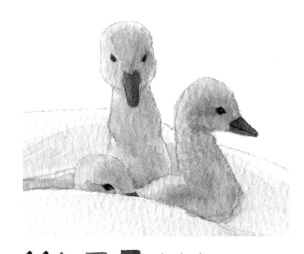

11 ↑ 派尼灰　褐色

用淡淡的派尼灰加褐色畫小天鵝身體結構的暗部。用較濃的派尼灰點睛。

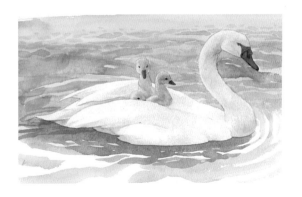

Tips： 在鋪色階段顏料未乾的時候用較濃的普魯士藍加淡鎘黃調出深綠色，畫在大天鵝身體下方表現倒影。

12↑ 天藍　普魯士藍

水面的顏色，近處用天藍，遠處漸層到天藍加普魯士藍。近處留出一些波浪狀的空白，遠處整體鋪色，鋪色時注意天鵝身體的輪廓要留得整齊優美。等顏色乾後再畫一層較深的藍色水波。

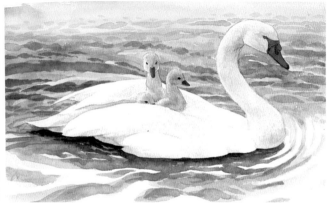

13→ 普魯士藍　群青　派尼灰　淡鎘黃

用普魯士藍加群青，加深近處水波的暗面。用派尼灰加普魯士藍將大天鵝下方陰影再次加重，靠外的一邊用清水暈開。

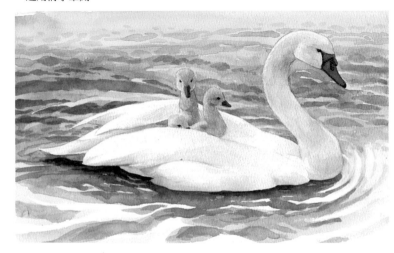

14← 派尼灰

用淺淺的派尼灰加深小天鵝的暗面，用深派尼灰加深大天鵝的喙和眼睛等顏色最深的部位。

大象是現存陸地上最大的動物。牠們體型龐大、過群居生活，小象在這樣的大家庭裡備受保護。

繪畫要點：

 先鋪整體色調，然後畫
皮膚皺摺。

 皺摺的走向有助於表現
體積關係。

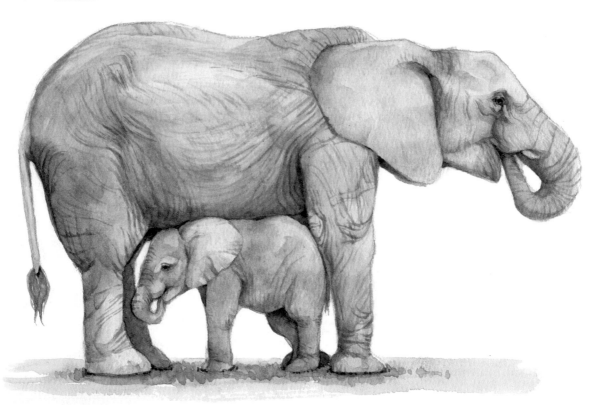

01 ←

先畫一個矩形代表大象的身體,再畫一個較小的矩形代表小象,然後在這基礎上分別畫出大象及小象的頭和四肢的大致位置。

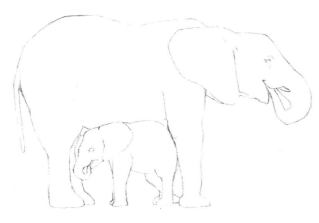

02 ←

從大結構到小細節,一步步整理出完整的線稿。

Tips: 先用水浸濕畫面再上顏色的做法適用於大面積鋪色或一個色塊裡有多種顏色的情況。

03 ←

岱赭　普魯士藍　淡鎘黃　鮮紫

將大象身體打濕,鋪上由岱赭漸層到岱赭加普魯士藍的底色,亮部加入少許淡鎘黃,最暗部加入岱赭加鮮紫。

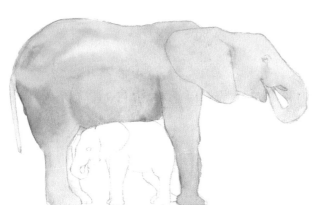

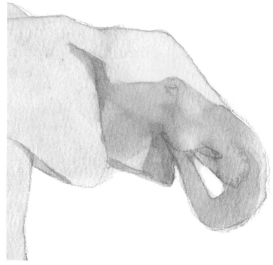

04 ↑ 岱赭 紫紅 天藍

用岱赭加天藍和紫紅畫面部的陰影，在顏料未乾時用筆
尖將顏料堆積到嘴角和耳根下方等陰影最重的地方。

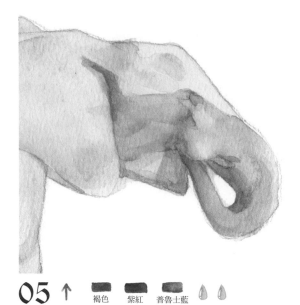

05 ↑ 褐色 紫紅 普魯士藍

用褐色加紫紅和普魯士藍加強陰影裡更重的部分。邊緣
可以比較硬，表現大象身體粗硬的質感。

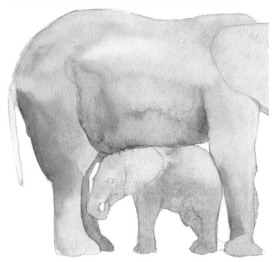

06 ↑ 岱赭 紫紅 褐色

用褐色加岱赭和紫紅畫大象大腿和腹部的陰影。

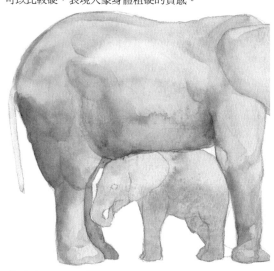

07 ↑ 褐色 紫紅

用褐色加紫紅繼續加強大象身體的陰影。表現圓柱形的
腿和球狀的肚子。

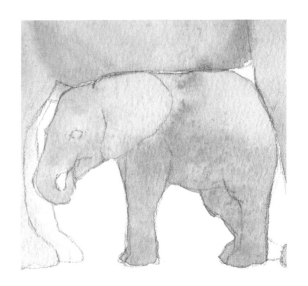

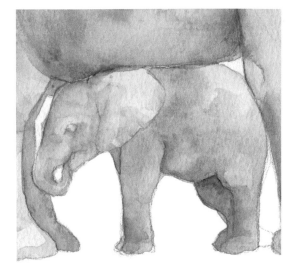

08 ↑ 岱赭　紫紅　鮮紫

小象的底色由岱赭到岱赭加紫紅漸層鋪成，暗部點入一些鮮紫色。

09 ↑ 鮮紫　岱赭

用鮮紫加岱赭畫小象的臉部和身體的暗面。

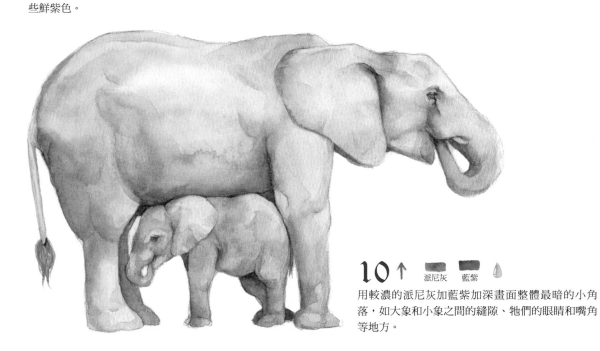

10 ↑ 派尼灰　藍紫

用較濃的派尼灰加藍紫加深畫面整體最暗的小角落，如大象和小象之間的縫隙、牠們的眼睛和嘴角等地方。

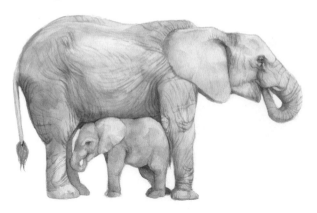

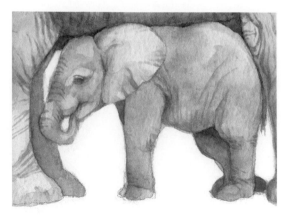

11 ↑ 鮮紫 褐色

用褐色加鮮紫畫皮膚皺摺。皺摺的走向規律基本是圍繞著大關節排列的，沿著身體結構有所起伏。向光面用清水稍稍潤濕。

12 ↑ 褐色

用淺淺的褐色畫小象的皺摺，主要畫腿和身體交界處皮膚的紋路。

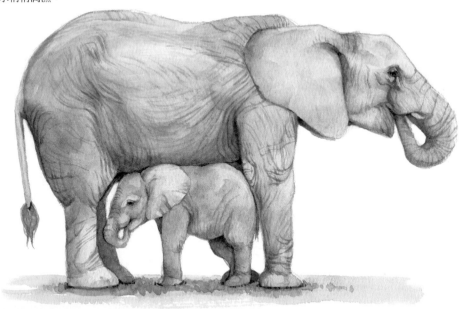

13 ↑ 淡鎘黃 普魯士藍 天藍

最後用天藍加淡鎘黃畫草地，用較重的普魯士藍加淡鎘黃畫陰影。然後在大象的受光面淡淡罩上一層淡鎘黃。

Giraffen 長頸鹿

長頸鹿是個子最高的陸地動物。漫長的時光和生存環境讓牠們進化出長長的脖子，在畫面裡體現出了一種優雅的構圖。

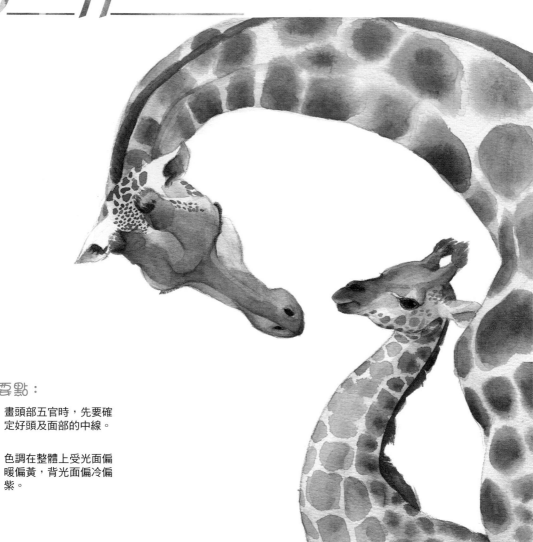

繪畫要點：

1　畫頭部五官時，先要確定好頭及面部的中線。

2　色調在整體上受光面偏暖偏黃，背光面偏冷偏紫。

01 ↑

首先用直線確定頭部的中線，然後畫出頭部大小，再畫脖子。脖子並不是完全的弧線，有向上、水平、向下三段。

02 ↑

以頭部中線為基準，畫出五官的具體位置。

03 ↑

擦淡草稿，畫出明確的線稿。

04 ↑　淡鎘黃

用淡鎘黃沿著受光面邊緣畫一圈，邊緣用清水暈開。

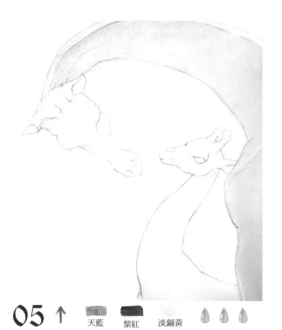

05 ↑　天藍　紫紅　淡鎘黃

將大鹿的身體用水打濕，鋪上淡鎘黃加紫紅和天藍作底色。背光面點入少許天藍，亮部點入淡鎘黃。

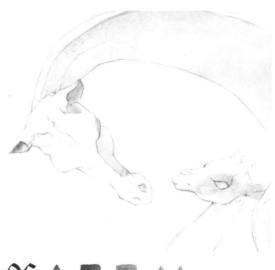

06 ↑　群青　天藍

用群青加天藍畫面部的陰影。

07 ↑　鮮紫　岱赭

將小鹿的身體打濕，沿著背光面的線條鋪上岱赭加鮮紫的混合色，向受光面漸漸漸層到淺色。

08 ↑　岱赭　紫紅　天藍

用較濃的岱赭加紫紅和少許天藍畫大鹿臉上的毛髮顏色，邊緣用少許清水暈開。

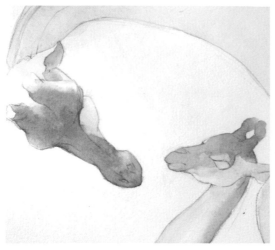

09 ↑ 岱赭　紫紅　天藍 🌢🌢🌢

繼續用岱赭加紫紅和天藍畫小鹿的面部,邊緣用清水暈開漸層。

10 ↑ 岱赭　鮮紫 🌢

用岱赭加鮮紫畫小鹿背上的鬃毛。

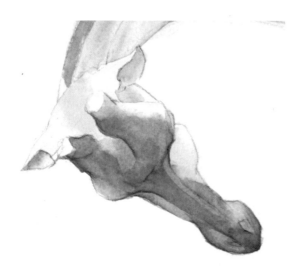

11 ↑ 岱赭 🌢

用較濃的岱赭加強大鹿額頭和鼻樑等骨骼結構。注意頭頂兩個獨具特色的鹿角是圓柱體。

12 ↑ 派尼灰　天藍 🌢

用派尼灰加天藍畫鼻孔、眼睫毛和鹿角上的毛。

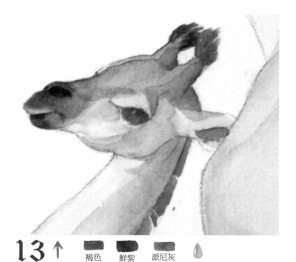

13 ↑
褐色　　鮮紫　　派尼灰

用褐色加鮮紫畫小鹿深色的鼻子，顏色乾透之後用派尼灰畫鼻孔。

14 ↑
岱赭　　紫紅　　褐色

將底面打濕，用岱赭加少許紫紅畫出鹿身上圓圓的斑紋，任邊緣隨意擴散，在半乾時在斑紋中心點入較重的褐色。

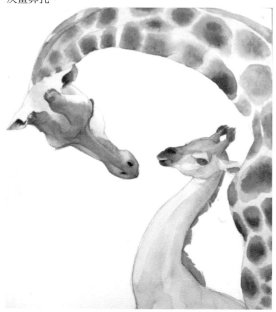

15 ↑
岱赭　　紫紅　　褐色

繼續用先潤濕紙面再畫的方法畫鹿脖子上的斑紋，越靠近頭部斑紋顏色越偏紫。

Tips：在斑紋半乾的時候在中心點入較重的顏色，讓顏色在水的作用下慢慢擴散。每一個斑紋形狀都不一樣。

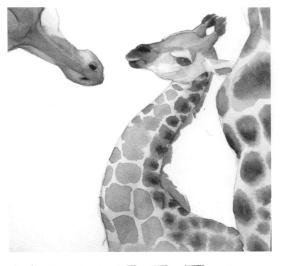

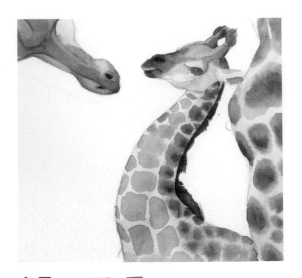

16 ↑ 淡鎘黃　紫紅　岱赭　鮮紫

用淡鎘黃加紫紅畫小鹿受光面的斑紋，用岱赭加鮮紫畫暗面斑紋。

17 ↑ 派尼灰　岱赭

用派尼灰加岱赭加深小鹿鬃毛和身體交界處的陰影，襯托出小鹿脖子的具體形狀。

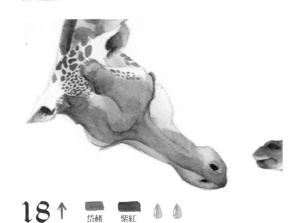

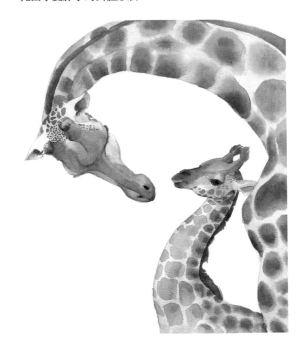

18 ↑ 岱赭　紫紅

用岱赭加紫紅隨意地畫頭頂上的小斑紋。

19 → 岱赭　紫紅

用岱赭加紫紅畫小鹿臉上的小塊斑紋。

作品欣賞

Butterfly 蝶

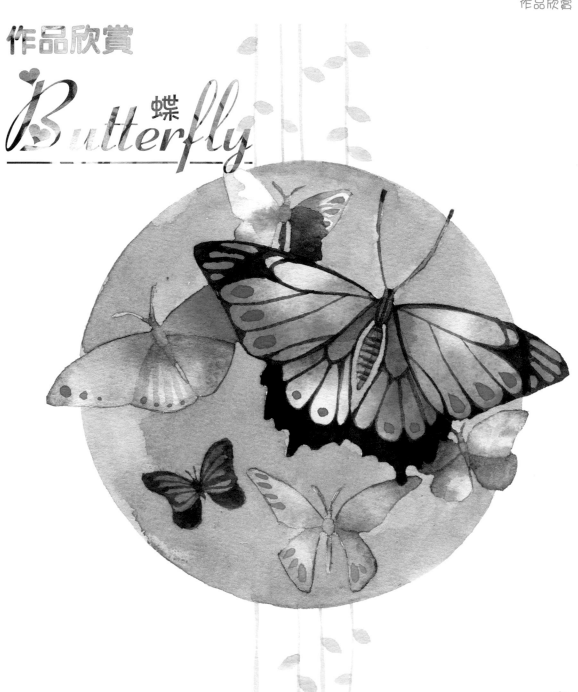

家園 Homestead

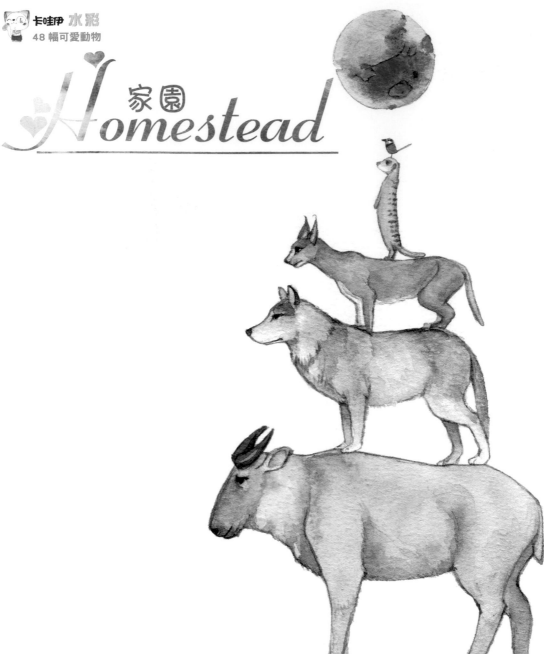

鹿
Deer

星空 Starry sky

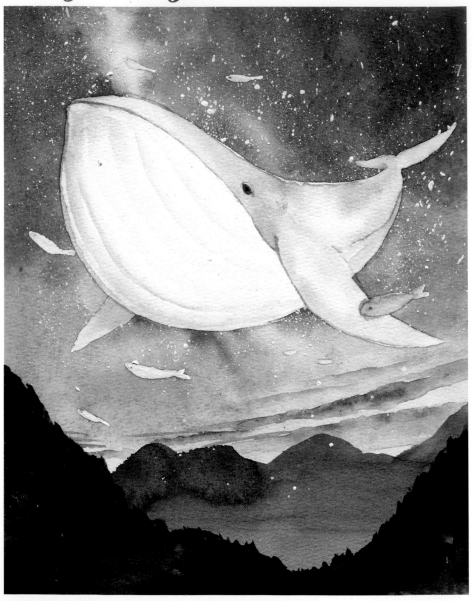